인문학으로 디자인 읽기

디자인과 인문학적 상상력

2023년 12월 29일 초판 발행 · **지은이** 최 범 · **펴낸이** 안미르, 안마노
편집 이주화 · **디자인** 박현선 · **영업** 이선화 · **커뮤니케이션** 김세영 · **제작** 세걸음
글꼴 AG 최정호체, Adobe Garamond Pro

안그라픽스
주소 10881 경기도 파주시 회동길 125-15 · **전화** 031.955.7755 · **팩스** 031.955.7744
이메일 agbook@ag.co.kr · **웹사이트** www.agbook.co.kr · **등록번호** 제2-236(1975.7.7)

ISBN 979.11.6823.046.0 (03600)

디자인과
인문학적 상상력

최 범 디자인 평론집 7

안그라픽스

머리말

디자인의 인문학적 사유를 위하여

지난 30여 년간 디자인 평론가로 활동하면서 본격적인 평문 이외에도 여러 매체에 짧은 글들을 적잖이 기고했다. 이 책은 그중에서 스무 편을 가린 것이다. 어쩌면 평론이라기보다는 칼럼 또는 에세이라고 할 수 있는 이 글들은 그만큼 주제나 형식, 내용도 훨씬 자유롭고 다양하다. 그렇다고 해서 관점과 주제가 간단한 것은 아니다. 오히려 생각이 영글어지기 전에 떠오른 영감과 문제의식이 이런 글에서 더 잘 드러난다. 이제 까지 낸 여섯 권의 디자인 평론집에 비하면 인문학적 상상력 이 더 자유롭게 펼쳐지는 듯하다.

이 책엔 2017년부터 2019년까지 문화체육관광부에서 발행하는 웹진 《인문 360도》에 연재한 글들을 중심으로, 몇 몇 일간지에 실린 칼럼들과 기타 여러 매체에 기고한 에세이 들을 실었다. 매체와 시기는 다르지만, 전체적으로는 디자인 을 인문학적 관점에서 접근하고 인문학을 디자인적 측면에 서 해석하고자 한 이 책은 기존 디자인 평론집과는 결이 조금 다르다고 할 수 있다. 그동안 낸 디자인 평론집 여섯 권의 제

목은 전부 '한국 디자인'으로 시작한다. 이미 여러 번 밝혔다시피 '한국 디자인'이라는 구체적 현실과 장소성을 떠나서는 나의 디자인 비평이 성립할 수 없다는 지론 때문이었다. 그런 점에서도 이 책은 기존 평론집들과 차별화된다. 이번엔 제목에서 '한국'을 떼고 시공간을 넘나들고자 했다. 어쩌면 이제까지 내가 낸 어떤 책보다도 자유롭고 부드럽다고 할 수 있지만 그래서 더 쉽다고는 할 수 없다.

한동안 'OO과 인문학의 만남' 같은 표현이 유행했는데 이 책 또한 그런 흐름에 편승하는 책 중 하나가 되지 않을까 하는 우려가 없지 않다. 하지만 나만의 디자인과 인문학의 만남 방식을 보여주고 싶었다는 마음으로 출간의 변을 대신하고자 한다. 마지막에 「디자인과 인문학의 어떤 만남」이라는 보론을 덧붙인 것도 이를 뒷받침하기 위함이다. 그동안 내가 걸어온 디자인 비평의 길에는 디자인에 대한 인문학적 사유가 한 자락 뿌리내리고 있었음을 독자들이 발견할 수 있다면 기쁠 것이다. 2006년 첫 디자인 평론집을 출간한 후 어느덧

일곱 번째 디자인 평론집을 내게 되었다. 여러모로 적지 않은 감상이 들어 자축하고자 한다. 잘 팔리지도 않는 책을 꾸준히 내준 안그라픽스에게도 감사를 드린다.

최 범

머리말 디자인의 인문학적 사유를 위하여

1. 디자인과 문화

2. 디자인과 사회

3. 디자인과 역사

4. 디자인과 윤리

디자인과 문화

문명의 위기와 통합:
새로운 패러다임?

20세기 후반에 대두된 포스트모던 디자인은
모던 디자인의 일원론과 통합주의에
반발해 다시금 다원주의와 분산을 추구한다.
모던 디자인의 통합주의는 전체주의이자
중심주의라는 이유로 비판받고 그 대신에
다원주의와 탈중심주의가 새로운 가치로
대두된 것이다. 현대 디자인의 패러다임은
19세기 말의 역사주의적 분산에서
20세기 모던 디자인의 통합으로,
그리고 다시 20세기 후반의 포스트모던적
분산으로 변해왔음을 알 수 있다.

"우리는, 중국의 학자들이 그의 적敵에 대해 저주하는 욕설을 퍼붓고 싶을 때 '흥미진진한 시대에나 살아라!'라는 말을 내뱉는다는 것을 들어 알고 있다."[1]

1975년 을유문화사에서 번역 출판된 루이스 멈포드의 『예술과 기술』 앞부분에 이런 구절이 나온다. "우리는 흥미진진한 시대에 살고 있다!"라는 언명 뒤에 나오는 이 구절에서도 역시 흥미로운 점은 다름 아닌 "흥미진진한 시대"라는 말이다. 처음에 나는 이 말의 의미를 알아차리지 못했지만 시간이 한참 지난 어느 순간에 문득 깨달을 수 있었다. "흥미진진한 시대"란 바로 '난세亂世'를 가리키는 게 분명했다. 멈포드의 원서를 확인하지는 못했지만 어차피 그의 말도 중국 문헌을 번역한 것이었을 테니 상관없다. 중요한 건 내가 그 말의 의미를 정확하게 이해했다고 확신한 것이니까.

우리는 과거 중국인들이 역사를 두 시기로 구분했음을 알고 있다. 치세治世와 난세. 치세란 말 그대로 다스려지는 시대이며 난세는 그러한 다스림이 없는 혼란한 시대를 가리킨다. 고대 중국에서는 천하가 통일된 시대가 치세, 춘추전국시대와 같이 천하가 갈가리 찢긴 시대를 난세라고 했다. 그러므

루이스 멈포드의 『예술과 기술』 (을유문화사, 1975)

로 역사는 치세에서 난세로, 난세에서 다시 치세로 끊임없이 교체되는 연속체일 뿐이다. 이분법적이고 순환론적인 세계관의 일종이다. 중국인들에게 역사의 단선적 진보라는 서구적인 관념은 없었다.

치세의 특징은 통합이고 난세의 특징은 분열이다. 즉 중국인들의 역사관, 천하관天下觀에서 통합은 좋은 것이자 '제국'이었으며 분열은 나쁜 것이자 '제후들'이었다. 물론 오늘날 우리의 역사관과 세계관은 그보다 훨씬 복잡하고 심지어 착

잡하기까지 하다. 게오르그 루카치가 밤하늘의 별을 보고 길을 찾아가던 시절을 그리워했듯이, 우리에게는 다소 단순 명쾌한 중국인들의 세계관이 부럽기도 하다. 그리고 그런 중국인들이 볼 때 지금이 "흥미진진한 시대"임은 분명하다.

과학: 분석과 종합

우리는 서양 근대과학의 기본적 방법론이 분석analysis임을 알고 있다. 분석은 대상을 쪼개는 것이다. 그러니까 사물이든 인체든 사회든 간에 서양의 과학적인 방법론이란 일단 대상을 쪼개고 보는 것이다.[2] 이는 기본적으로 사물의 본질은 크기와 상관없이 동일하며, 큰 것보다 작은 것이 더욱 진실하다는 사고방식이다. 작은 것 속에 큰 것이 들어 있다고 말할 수도 있다. 이를 가장 잘 보여주는 분야는 물리학이다. 물리학은 물체의 본질은 물질이며 물질의 본질은 분자나 원자같이 작은 것, 즉 미립자微粒子를 통해서 알 수 있다는 전제가 있다. 그래서 물리학은 끊임없이 물질을 쪼개고 더 작은 물질 단위를 찾아나간다.

이는 일종의 신인동형동성론anthropomorphism이며 대우주macrocosm와 소우주microcosm가 연결되어 있다는 상응이론

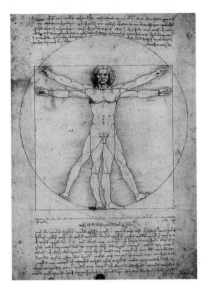

레오나르도 다빈치의 인체 비례도 〈비트루비우스적 인간〉, 1490

correspondence theory의 근대적 버전이라고 할 수 있다. 르네상스 시대의 레오나르도 다빈치가 그렇게 인체 해부에 몰두했던 것도 소우주인 인체를 통해서 대우주인 삼라만상을 이해할 수 있다는 믿음 때문이었다. 따라서 다빈치에게 그것은 해부학이기 이전에 천문학이고 우주론이었던 것이다.

　이처럼 서구 근대과학은 대상을 잘게 쪼개고 더 작은 단위 속에서 객관적 세계를 찾아가는 방법에 기반한다. 물론 서

구 근대과학이 종합synthesis을 부정하지는 않는다. 분석된 것은 다시 종합되어야 한다. 그러니까 대상에 대한 완전한 지식은 분석된 것이 일정한 방식을 통해 종합될 때 가능하다는 것이다. 그렇다고 하더라도 서구 근대과학의 방법론이 기본적으로 분석에 기반하고, 그로부터 출발한다는 사실에는 변함이 없다. 물론 20세기에 들어서면서 근대과학적인 세계관과 방법론은 도전받고 있고, 그래서 그를 넘어서기 위한 전일주의holism 같은 통합적, 통체적統體的인 관점이 대두되고 있기는 하지만.

디자인: 통합과 분산

미국의 건축학자 크리스토퍼 알렉산더는 『형태의 종합에 관한 노트Notes on the Synthesis of Form』(1964)에서 주전자를 예로 들며 그에 요구되는 스물한 가지의 항목을 제시하고, 그것들을 상위의 범주로 그룹화하며 다시 최상위의 주전자라고 하는 물건에 통합함으로써 어떻게 기능적으로 완전한 디자인을 할 수 있는지 예시했다.

알렉산더의 예시는 기능주의 디자인의 방법론을 아주 잘 보여준다. 이처럼 기능주의, 즉 모던 디자인은 통합을 추

구한다. 서구 근대사회의 분열과 파편화를 문명의 위기로 간주하고 이를 다시 통합하기 위한 시도 중 하나였다고 말할 수 있다. 이른바 '대건축'을 통해 사회와 환경을 통합하고자 했던 바우하우스는 이를 대표적으로 상징한다. 그런 점에서 모던 디자인은 종합예술이자 토털 디자인을 추구했고, 따라서 서구 근대과학의 방법론을 디자인에 적용한 것이었다.

하지만 20세기 후반에 대두된 포스트모던 디자인은 모던 디자인의 일원론과 통합주의에 반발해 다시금 다원주의와 분산을 추구한다. 모던 디자인의 통합주의는 전체주의이자 중심주의라는 이유로 비판받고 그 대신에 다원주의와 탈중심주의가 새로운 가치로 대두된 것이다. 현대 디자인의 패러다임은 19세기 말의 역사주의적 분산에서 20세기 모던 디자인의 통합으로, 그리고 다시 20세기 후반의 포스트모던적 분산으로 변해왔음을 알 수 있다.

탈중심적인 중심 또는 분산된 통합

역사와 과학과 문화의 과정은 반드시 일치하지는 않는다. 오늘날 우리가 다시 문화의 통합을 이야기해야 한다면 이러한 역사의 패러다임을 전체적으로 조망하면서 논의해야 한다.

물론 모더니즘의 기계적인 통합의 역사를 알고 있는 우리가 오늘날 추구하는 바는 일원론적이고 중심적일 수 없다. 그보다도 다원론적이고 탈중심적이면서도 서로 연결되고 융합하는 새로운 통합의 패러다임이어야 할 것이다. 아마도 '탈중심적인 중심'이자 '분산된 통합'이라고 불러야 할지도 모른다. 이는 이제껏 우리가 알지 못했던 한결 난도 높은 새로운 패러다임으로서, 지금 우리에게 주어진 가장 창조적인 과제가 아닐까 싶다. 과연 어디에서부터 찾아나갈 수 있을까.

디자인 아포리즘 3:
반장식주의, 모던 디자인, 포스트모던 디자인

사실 이제 우리는 "적은 것이 많은 것이다."와
"적은 것은 지루하다."를 함께 볼 수 있는
역사적 거리에 있다. 우리는 전자의 진정성과
함께 후자의 방종을 사랑하며 진리는
어느 한쪽이 아니라 중용에 있다는
사실을 깨닫는다. 이 중용이라는 것도
아리스토텔레스식의 기하학적
중용이라기보다는 유교 경전 『중용』에
나오는 '시중', 즉 상황에 따른 동적인 균형이
요청된다고 생각하게 된다. 중요한 건
무엇이 적고 무엇이 많은가가 아니라,
무엇이 언제 어떤 상황에서 적거나
많은 것이 되는가를 아는 게 아닐까.

"장식은 범죄다."ー아돌프 로스

이것은 아포리즘이라기보다는 차라리 하나의 선동 구호다. 그것도 디자인 역사상 가장 거칠고 과격한. 그럼에도 디자인 역사에 커다란 영향을 미친 경구 중 하나라는 사실 또한 부정할 수 없다. 오스트리아의 건축가 아돌프 로스Adolf Loos는 1908년『장식과 범죄』라는 에세이를 발표했다. 이 글에서 로스는 제목 그대로 장식을 범죄라고 몰아붙였다. 가령 파푸아 뉴기니인들의 몸과 집과 배船에 새겨진 문양들, 범죄자의 문신, 어린아이의 낙서는 모두 장식이자 미성숙의 증거라는 것이다. 그래서 문명이 발달하면 장식은 사라져야 하며 우리 현대의 문명인들은 더 이상 장식이 필요하지 않다는 것이다. 로스는 범죄자들이 장식(문신)을 즐겨 한다는 사실을 두고 거꾸로 장식을 범죄라고 규정했다.

　20세기에 등장한 모던 디자인은 디자인 역사상 가장 중요하고 또 커다란 영향을 미친 사조다. 아니, 사실상 모던 디자인에서 현대 디자인이 시작되었다고 말해야 옳을 것이다. 과거의 모든 조형적 질서를 부정하고 새로운 조형적 질서를 구축하고자 했다는 점에서 디자인에서의 혁명이었다. 모던 디자인에서 말하는 혁명은 '21세기는 디자인 혁명의 시대'와 같이 흔해빠진 구호와는 성격을 달리한다. 말 그대로 디자인

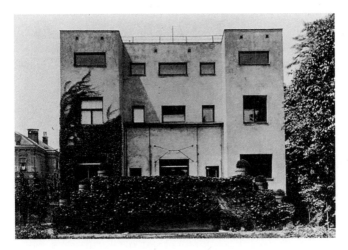

아돌프 로스가 설계한 슈타이너 하우스, 빈, 1910

에서의 급격한 변화를 추구한 혁명이었다.

아돌프 로스는 바로 그 모던 디자인 운동을 대표하는 선동가였다. 그러나 그를 모던 디자인 운동의 주인공이라고 부르기는 조금 곤란하다. 주인공은 역시 르코르뷔지에나 발터 그로피우스 같은 거장들이다. 말하자면 로스의 역할은 주인공이 무대에 화려하게 등장하기 이전에 미리 좌중을 정리하고 분위기를 잡는 군기반장이었다고 할 수 있다. 조금 더 극단적으로는 모던 디자인이라는 '위대한' 재개발사업을 추진하기 이전에 오래된 동네에 들어가서 닥치는 대로 때려 부수

는 철거 전문 용역이라고 부를 수도 있다. 디자인 역사상 가장 급진적이고 혁명적이었던 모던 디자인의 창세기가 이러한 파괴 위에서 이뤄졌다는 점은 사실 놀라운 일이 아니다. 하지만 과연 새로운 창조를 위해서 그와 같은 파괴는 불가피했던 걸까. 이것이야말로 모던 디자인에 대한 평가와 결코 분리될 수 없으리라. 장식에 대해서 뭐라고 말하든, 결국 그가 하고 싶었던 건 장식으로 대표되는 전통적인 조형 질서를 쓸어버리고 그 폐허 위에 새로운 질서를 수립하는 것이었다. 판 잣집을 허물어버리고 초고층 아파트를 높이 세우려는 욕망처럼 말이다.

그의 독설은 장난이 아니다. 그는 심지어 십자가도 장식의 일종이며 가로축과 세로축의 교차로 이뤄진 십자가가 성행위를 상징한다는 신성모독적 발언도 서슴지 않았다. 물론 우리는 모던 디자인의 순수한 의도와 열정을 모르지 않는다. 장식, 특히 과잉 장식은 너무도 오랫동안 노동 착취의 산물이었으며 신분 사회 속 차별의 상징이기도 했으니까 말이다. 모던 디자인의 장식 부정에 조형에서의 귀족적 신분 질서를 해체하고 모두가 평등한 조형을 추구하는 급진적 민주주의의 신념이 있었다는 사실은 분명하다. 그럼에도 모던 디자인의 문화적 청산주의는 많은 부작용과 후유증을 남기고 또 하나의 야만으로 귀결된 것도 사실이다. 그런 점에서 아돌프 로스

의 "장식은 범죄다."라는 주장은 이제 그 진정성과는 관계없이 역사적 회고 속에서 씁쓸한 뒷맛을 남기는 경구라 하지 않을 수 없다.

　서두에서도 언급했듯이 특유의 과격함과 선동성에도 로스의 명제가 지닌 의의를 무시할 수 없는 이유는 서구 문화사에서 지속적으로 재의미화되기 때문이다. 『장식과 범죄』[3]로부터 몇십 년 뒤 미국의 미술 평론가 핼 포스터는 「디자인과 범죄」[4]라는 에세이를 발표한다. 여기서 포스터는 로스의 어법을 빌려, 장식을 공격했던 디자인 자체를 공격한다. 오늘날 디자인이라는 말을 아무 데나 갖다 붙이면서 그럴듯하게 포장하는 현실은 과연 100년 전 모든 것이 장식으로 뒤범벅된 때와 무엇이 다른가. 20세기 초에 장식을 비판했던 디자인 자체가 바로 우리 시대의 장식으로서 또 다른 범죄가 되어버린 것은 아닌가. 그렇다면 핼 포스터의 물음 속에서 '장식과 범죄'는 여전히 동시대 언어로서 살아 있지 않은가.

　물론 지금의 우리는 이렇게 말할 수 있다. 장식은 오랫동안 인류 조형 문화의 기본 문법이었으며 결코 제거될 수 있는 것이 아니라고. 그리고 우리는 여전히 장식을 사랑한다고. 우리는 여전히 꽃무늬 벽지와 울긋불긋한 패턴의 셔츠와 체크무늬가 프린팅된 가방을 좋아하니 말이다. 지금 우리는 100년 전 전투적 모더니스트들의 급진적인 구호들조차 역사

적 관점 속에서 관조할 수 있는 여유가 있다. 그래서 우리는 아무런 불편함을 느끼지 못한 채 십장생을 수놓은 아름다운 자수 작품을 박물관에서 감상할 수 있는 것이다. 아포리즘을 되새기는 일에는 공감 못지않게 그에 대한 성찰도 포함해야 할 것이다.

"적은 것이 많은 것이다."– 미스 반데어로에

디자인은 더하는 것이 아니라 빼는 것이라는 말이 있다. 디자인이란 무엇을 자꾸 덧붙이는 것이 아니라 더 이상 뺄 것이 없는 상태, 그때 비로소 완성된다는 것이다. 이는 좋은 가르침이라고 할 수 있는데, 이를 한마디로 압축한 것이 바로 독일 출신 건축가 미스 반데어로에Mies van der Rohe의 "적은 것이 많은 것이다Less is More."라는 말이다. 반데어로에는 바우하우스 출신으로, 미국으로 건너가 크게 성공해 거장 건축가의 반열에 오른 사람이다. 그는 시그램 빌딩이나 유엔 본부와 같이 외벽이 유리로만 이뤄진 커튼월curtain wall 건물을 즐겨 디자인한 건축가이기도 하다. 큼직한 체구와는 달리 경쾌한 건축물들을 창조해 낸 미스 반데어로에는 모던 디자인의 영원한 교리인 이 말과 함께 오래도록 기억될 것이다.

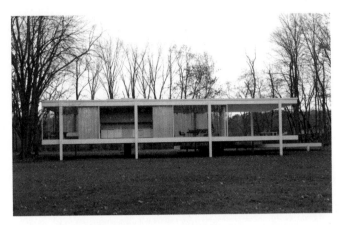

미스 반데어로에가 설계한 판스워스 하우스, 플레이노, 1951

"적은 것은 지루하다."─로버트 벤투리

그런데 몇십 년 뒤에 누군가가 감히 반데어로에의 말씀에 태
클을 걸었다. "적은 것은 지루하다Less is Bore." 미국의 건축가
로버트 벤투리Robert Venturi였다. '적은 것은 적은 것이지, 어찌
많은 것일 수 있는가. 적은 것은 그저 빈약한 것, 지루한 것일
뿐이다.'라는 반격이었다. 반데어로에의 말이 모던 디자인의
교리를 응축한다면 벤투리의 이 말은 포스트모던 디자인의
이념을 대변한다. 모던 디자인의 엘리트주의와 순수함에 반
발한 포스트모던 디자인은 대중성과 다양성을 존중한다. 대

중이 좋아하는 디자인이 좋은 디자인이다. 그래서 대중이 좋아하는 조형적 요소를 과감히 사용하라는 것이 벤투리의 가르침이다.

벤투리는 『라스베이거스의 교훈Learning from Las Vegas』[5]이라는 책에서 이렇게 말했다. 라스베이거스에 가보라. 그곳의 건축물들은 대중이 좋아하는 온갖 기호들로 치장되어 있다. 네온사인이 반짝이고 그리스식 조각과 로마식 분수가 어우러져 환락을 내뿜고 있다. 간판이 건축이고 건축이 간판이다. 모더니스트의 시각으로 보면 당연히 라스베이거스의 건축은 추악하기 짝이 없다. 하지만 벤투리는 묻는다. "Why not?" 좋은 게 좋은 것 아닌가. 왜 대중이 좋아하는 건축을 하면 안 되는 걸까. 포스트모던 건축은 모던 건축과는 달리 대중성과 다양성을 추구한다고 말했다. 건축 이론가 찰스 젱크스Charles Jenks도 포스트모던 건축은 엘리트 코드와 대중 코드라는 '이중 코드dual coding'를 사용해야 한다고 주장했다. 다시 말해서 엘리트와 대중을 모두 만족시켜야 한다는 것이다. 하나의 코드, 단일한 언어를 가진 건축은 오늘날 다양한 대중의 기호를 만족시킬 수 없기 때문에 좋은 건축이 될 수 없다는 주장이다. 벤투리의 생각도 마찬가지다. 그래서 벤투리는 말했다. "적은 것은 지루하다." "적은 것은 적은 것일 뿐이다Less is Less." "많은 것이 많은 것이다More is More."

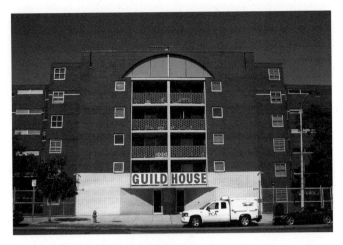

로버트 벤투리가 설계한 길드 하우스, 필라델피아, 1963

　　반데어로에와 벤투리의 말장난 같은 논쟁을 통해서 우리는 서구 디자인의 이념이 적음Less과 많음More 사이에서 진동해 왔음을 알 수 있다. 이런 구도를 어떻게 이해해야 할까. 물론 우리는 우리의 관점에서 볼 필요가 있다. 사실 동양적인 관점에서 보면 이 둘은 전혀 싸울 필요가 없다. 우리는 일찍이 일즉다一即多와 다즉일多即一의 이치를 알고 있지 않았던가. 원래 서양에서도 미학은 아름다움이 '다양성의 통일'이라고 말해왔다. 그런데도 적음과 많음은 왜 역사 속에서 다툴 수밖에 없었는가. 중요한 점은 이런 구도가 역사 속에서 어떻

게 변화되고 반복되어 나타나는가 하는 점이다.

사실 이제 우리는 "적은 것이 많은 것이다."와 "적은 것은 지루하다."를 함께 볼 수 있는 역사적 거리에 있다. 우리는 전자의 진정성과 함께 후자의 방종을 사랑하며 진리는 어느 한쪽이 아니라 중용에 있다는 사실을 깨닫는다. 이 중용이라는 것도 아리스토텔레스식의 기하학적 중용이라기보다는 유교 경전 『중용』에 나오는 '시중時中', 즉 상황에 따른 동적인 균형이 요청된다고 생각하게 된다. 중요한 건 무엇이 적고 무엇이 많은가가 아니라, 무엇이 언제 어떤 상황에서 적거나 많은 것이 되는가를 아는 게 아닐까. 모든 것은 때와 장소가 있다. 수녀복의 장식은 아무리 적어도 많은 법이지만 황진이 치마폭에 수놓은 나비 무늬는 아무리 많아도 적은 법일 테니 말이다.

과연 지금 한국 사회의 디자인에는 적은 것이 필요할까, 많은 것이 필요할까. 그리고 무엇이 왜 적어야 하고 무엇이 왜 많아야 할까. 우리에게 적은 것은 무엇이고 많은 것은 무엇일까. 장식이, 조형적 요소가, 레퍼런스가, 정책이, 사용자의 경험이…. 지금 우리에게는 이런 물음이 필요해 보인다. 이제 디자인은 단지 조형 언어만이 아니다. 조형 언어이기 전에 사회 언어여야 하고, 이제 우리는 많은가 적은가 하는 서구식의 문답을 끝내야 한다. 진정 우리에게 필요한 것은 적음과 많음에 대한 근본적이고 새로운 물음이어야 한다. 무엇이 적

은 것인가What is Less? 무엇이 많은 것인가What is More? 이를
알 수 있는 조건은 따로 있지 않다. 바로 지금 여기의 현실에
있을 뿐이다.

현대 디자인의 생태학:
인터페이스 또는
피부로서의 디자인

근대적 세계관은 신의 영역과
인간의 영역을 구분함으로써 성립한다.
신의 영역은 신성한 것이고 인간의 영역은
세속적인 것이다. 여기에서 인간의 영역,
즉 인공적인 세계가 디자인의 세계다.
그리고 자연은 인공의 외부, 즉 인식론적
외부로서 항시 존재한다. 물론 그렇다고
해서 자연이 그대로 있는 것은 아니다.
사실 근대 세계는 바로 그러한 자연마저
인공화하여 성립된 것이다. 그런 의미에서
장 보드리야르는 오늘날 순수한
의미에서의 자연은 더 이상 존재하지
않는다고 말한다.

주체와 환경

"개체 발생은 계통 발생을 반복한다."

생태학의 창시자인 에른스트 헤켈의 이 말은 오늘날 더 이상
과학적으로 타당한 명제가 아니라고 한다. 하지만 현대 생물
학의 관점과는 별개로 내가 이 명제에서 주목하는 바는 이런
것이다. 개체와 계통이라는 상호적인 구조로 생물학적 발생
을 설명하려고 했다는 것, 즉 계통을 통해서 개체를, 개체를
통해서 계통을 파악하려고 했다는 것이다. 여기에서 개체를
주체로, 계통을 환경으로 치환해 보면 이 명제가 일단 형식적
으로는 꽤나 정합성 있는 구조를 띰을 알 수 있다. 그러니까
나는 이 명제를 생물학적이 아닌 철학적으로 수용하고자 한
다. 주체의 관점에서 보면 환경은 세계이며 환경의 관점에서
보면 주체는 구성 요소다. 이처럼 주체와 환경이 상호작용하
면서 하나의 체계를 이루는 구조가 바로 생태계다.

　이러한 구조는 당연히 근대적이다. 서구의 근대란 주체
를 단위로 삼고 세계를 환경으로 설정함으로써 구축된 체계
다. 먼저 주체는 데카르트가 정의한 대로 정신적으로는 사유
res cogitans를, 물질적으로는 일정한 연장延長, res extensa을 가진
존재다. 그러한 주체에 대응하는 세계 또한 일정하게 한정된

다. 이것이 바로 뉴턴이 정식화한 기계적 세계관이다. 기계적 세계관은 비록 양적으로는 무한할지라도 질적으로는 유한한 세계를 이야기한다. 칸트는 '세계 내 존재'인 인간이 세계 자체를 알 수는 없다고 주장했다. 그러니까 세계 자체는 우리의 인식 범위를 벗어나 있다는 것이다. 칸트는 그러한 궁극적 실체로서의 세계를 물자체物自體, Ding an sich라고 부르는데, 종교적 믿음의 대상이 될 수는 있지만 철학적 인식의 영역에는 포함될 수 없다고 보았다. 근대 세계는 이러한 인식적, 구조적 틀 속에서 형성됐다고 할 수 있다. 물리학적으로 유한하며 철학적으로 인식할 수 있는 범위 내의 세계다.

그러므로 근대인에게 세계란 일정한 한계가 있는 세계다. 내적 세계든 외적 세계든 마찬가지다. 우리가 '세계 내 존재'인 것은 우리가 '주체 내 존재'인 것과 동일하다. 따라서 세계는 주체의 외연적 반복이며 주체는 세계의 내재적 반복이다. 헤켈의 명제는 이렇게 철학적으로 해석할 때 구원될 수 있다. 개체 발생이 계통 발생을 반복한다는 말을 주체와 환경의 관계로 번역하면 쉽게 이해할 수 있다는 것이다. 다시 말해서 개체 개념은 계통 개념과 동시에 발생하며 상호작용한다. 우리가 한정된 만큼 세계도 한정됐다는 관점은 동양적인 세계관, 즉 삼라만상森羅萬象과 무궁무진無窮無盡과 억조창생億兆蒼生의 세계와는 다르다. 동양적인 세계에는 주체도 없고

객체도 없다. 서로 침투하며 무한하다. 하지만 근대 세계는
한정된 세계다. 근대 세계가 주체이며 환경이고 생태이며 우
주다.

현대 디자인의 세계관

"신은 자연을 만들었고 인간은 도시를 만들었다."

다른 한편으로 근대적 세계관은 신의 영역과 인간의 영역을
구분함으로써 성립한다. 신의 영역은 신성한 것이고 인간의
영역은 세속적인 것이다. 여기에서 인간의 영역, 즉 인공적인
세계man-made world가 디자인의 세계다. 그리고 자연은 인공의
외부, 즉 인식론적 외부로서 항시 존재한다. 물론 그렇다고
해서 자연이 그대로 있는 것은 아니다. 사실 근대 세계는 바
로 그러한 자연마저 인공화하여 성립된 것이다. 그런 의미에
서 장 보드리야르Jean Baudrillard는 오늘날 순수한 의미에서의
자연은 더 이상 존재하지 않는다고 말한다.

마찬가지로 현대 디자인은 인간을 주체로, 세계를 환경
으로 인식함으로써 성립한다. 그런데 흔히 현대 디자인의 출
발로 보는 바우하우스Bauhaus에서는 아직 이러한 관점이 명

료하지 않았다. 바우하우스는 출발 당시 전통적인 공예에 기반을 뒀던 만큼 동시대 세계에 대한 이해가 다소 막연했다. 「바우하우스 선언문」(1919)은 회화, 조각, 건축의 통일을 이야기했지만, 그러한 종합예술로서의 건축이 자리할 세계에 대한 인식은 아직 뚜렷하지 않았던 것이다. 나중에 가서야 '예술과 기술-새로운 통합'(1923)이라는 명제를 통해서 마침내 산업사회라는 환경과의 조우를 받아들인다.

하지만 2차 세계대전 이후 서독에서 등장한 울름조형대학Hochschule für Gestaltung Ulm은 디자인을 환경으로부터 정의했다. '환경조형Umweltgestaltung'이 그것이다. 울름조형대학은 바우하우스를 계승한다는 의미에서 뉴 바우하우스라고도 불렸지만 이 점에서는 바우하우스와 달랐다. 초대 교장인 막스 빌Max Bill이 제시한 환경조형이라는 개념에는 '스푼에서 도시까지'라는 설명이 따라붙었다. 환경Umwelt이란 우리를 둘러싸고Um 있는 세계Welt를 가리키며 조형Gestaltung은 디자인의 독일식 표현이라고 할 수 있다. 바우하우스가 20세기 전반에 디자인이 처했던 상황을 보여준다면 울름조형대학은 2차 세계대전 이후 달라진 디자인의 위상을 증명한다. 이리하여 오늘날 디자인은 주체를 중심으로 환경을 조형하는 행위가 되었다.

인터페이스 또는 피부로서의 디자인

"인터페이스는 물질적 대상이 아니라 인간의 신체, 도구로서의 대상, 특정 목적을 지닌 행위가 상호작용하는 차원이다. 이것은 물질적 인공물뿐 아니라 기호학적 인공물, 이를테면 커뮤니케이션 정보에도 적용되는 것이다. 이것이 바로 디자인의 본질적 영역이다."[6]

울름조형대학 교수를 지낸 기 본지페Gui Bonsiepe는 디자인을 이렇게 정의한다. 디자인은 주체와 환경 사이의 인터페이스다. 그런 점에서 근대적인 인간관과 세계관을 충실히 반영한다. 하지만 정작 현대 디자인의 그러한 성격을 가장 흥미롭고 시적詩的으로 표현한 사람은 오스트리아의 미술가인 프리덴스라이히 훈데르트바서Friedensreich Hundertwasser다. 그는 인간에게 다음과 같은 다섯 가지 피부가 있다고 주장했다.

- 제1의 피부: 표피
- 제2의 피부: 의복
- 제3의 피부: 집
- 제4의 피부: 사회적 환경과 정체성
- 제5의 피부: 글로벌 환경과 생태주의

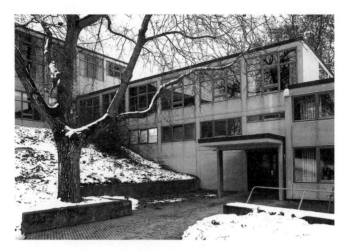

막스 빌이 설계한 울름조형대학, 울름, 1955

훈데르트바서는 오늘날 예술은 이러한 피부를 위해서 봉사
해야 한다고 말했다. 디자인을 피부 또는 껍질로 보는 관점은
디자인을 폄하하는 것이 아니다. 말했다시피 피부는 주체와
환경 사이의 인터페이스로서 정의되는 디자인을 가장 시적
으로 표현한 것이라고 할 수 있다. 물론 장 보드리야르의 말
마따나 현대 소비사회에서 디자인은 하나의 기호 가치에 지
나지 않을지도 모른다. 하지만 디자인의 인식론적 구조와 사
회 윤리적 문제는 별도의 논의가 필요한 주제다.

유토피아로부터의 탈출?:
'야생적 사고'와 디자인의 모험

미국의 디자인 교육자 빅터 파파넥은 현대의
소비주의 디자인을 가리켜
'어른들을 위한 장난감'을 만들어내는 것에
불과하다고 비판하고, 이를 대신하여
'필요를 위한 디자인'과 '생존을 위한
디자인'을 할 것을 주장했다. 이러한 것들은
모두 현대 문명에 대한 비판적 의식과 함께
현대 문명 속에서 잃어버린 인간의
원초적 능력, 즉 어떤 야생성을 디자인을
통해 회복하고자 하는 기획이라고
할 수 있다. 레비스트로스가 말한 바로
그런 것 말이다.

'집은 살기 위한 기계다.'라는 르코르뷔지에의 말처럼 모던 디
자인은 인간에게 완전한 환경을 제공하는 것이 목표다. 그러
기 위해서 모던 디자인은 가장 순수하다고 생각되는 조형적
요소들[7]을 기반으로 가장 완전한 형태를 창조하고자 했다.
하지만 모던 디자인은 조형적 이상주의로 끝나지 않고 사회
적 이상주의로 확대된다. 그러니까 우리가 모던 디자인이라
고 부르는 조형적 이념은 단지 조형적 차원에 그치지 않고 사
회적 차원으로 확대된 '구체적 유토피아'[8]의 한 형태라고 할
수 있다. 조형적 합리성을 통해 사회적 합리성을, 나아가 그
러한 합리성에 기초하여 마침내 인간적 완전함을 이뤄낼 수
있으리라는 일종의 종교적 신념이었다.

　　하지만 모던 디자인의 사회공학은 그리 간단하게 이뤄
질 수 없다. 말할 것도 없이 조형적 합리성과 사회적 합리성,
인간적 완전함이란 서로 다른 층위의 개념들이며, 매개 없이
쉽게 연결될 수 있는 개념들이 아니기 때문이다. 모더니스트
들의 '순수한' 믿음은 실현될 수 없었다.

　　모던 디자인의 이상주의가 붕괴된 곳에서 이른바 포스
트모던 디자인의 상대주의가 솟아나기 시작했다. 포스트모
던 디자인은 더 이상 조형적 합리성과 완전한 세계에 대한 신

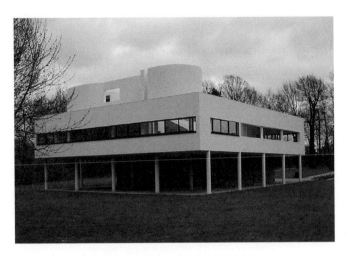

르코르뷔지에가 설계한 빌라 사부아, 푸아시, 1931

넘을 갖지 않는다. 형태로는 우리의 삶을 완전하게 조직할 수
없다. 그리하여 디자인의 중심은 형태로부터 경험으로 이행
한다.[9] 모던 디자인의 이상적 형태로부터 포스트모던 디자인
의 다양한 경험으로의 이행은 결국 그 경험이 어떤 경험인가
를 다시 묻게 한다. 여기에서 흥미롭게 대두되는 것이 바로
경험에 기반한 주체의 세계 만들기world making다. 모더니즘의
합리주의가 이상적 형태의 제공으로써 이상적 주체를 주조
해 내고자 한 기획이었다면, 포스트모더니즘의 경험주의는
차이가 있는 주체의 경험을 통해 저마다 다른 세계를 만들어

내는 가능성에 주목한다. 그리하여 모더니즘의 객관주의는 포스트모더니즘의 주관주의로 이동한다. 영국의 경험주의와 대륙의 합리주의를 종합하여 새로운 인식의 논리를 정식화했던 칸트의 주객 통합의 비판철학은 다시 조정 국면을 맞았다. 이제 선험적 객관의 세계는 붕괴되었고 다시 주관적 경험주의가 고개를 들기 시작한 것이다.

위험사회인가 모험사회인가

합리주의가 붕괴된 자리에는 세계를 질서 있게 조직할 수 있다는 믿음에 대한 회의가 깔려 있다. 그래서 다시 모험을 불러들인다. 사실 모더니즘은 모험이 없는 사회, 그리하여 삶과 세계가 완전하게 통합된 상태를 꿈꿨다. 이러한 합리성 속에서 모험이란 위험이자 곧 일탈이다. 하지만 모험을 허용하지 않는 사회, 너무나 완전해서 위험이 제거된 사회, 그러나 바로 그 때문에 역설적으로 위험을 초래하는 '위험사회'[10]가 바로 현대사회다. 울리히 벡Ulrich Beck이 말하는 이 위험사회란 현대사회의 시스템 자체가 초래하는 필연적 결과지만, 한편으로는 설사 사고가 일어나지 않더라도 누군가 보기에는 현대사회 자체가 매우 위험한 사회일 수도 있다. 그 완전한 매

찰스 젠크스, 네이선 실버의 『애드호키즘: 임시변통과 즉석 제작의 미학』
(현실문화, 2016)

트릭스 자체가 말이다. 울리히 벡은 현대사회가 필연적으로
안고 있는 위험성을 최대한 제거하고 더 높은 합리성을 추구
할 것을 주장하지만, 그 역시 자기모순과 한계가 있음은 분명
하다.

　이런 현실에서 주체에게 실제로 요구되는 것은 위험사
회 속 생존이며 살아남기 위한 능력이다. 이때 주체의 능력
으로 주목되는 것이 바로 인류학자 레비스트로스Claude Lévi-

Strauss가 원시사회에서 발견한 '야생적 사고la pensée sauvage'이며 그에 기반한 브리콜라주bricolage[11] 능력이다. 이러한 능력을 구유한 사람을 브리콜뢰르bricoleur라고 하는데, 아마 이에 가장 부합하는 인물은 TV 드라마 〈맥가이버〉의 주인공일 것이다.

디자인의 야생성을 찾아서

디자인에서 경험의 강조는 결국 주체의 행위 능력을 최대한 높이 평가하는 결과를 가져온다. 이는 디자인에서의 모험 가능성을 열어놓는다. 이는 또한 모던 디자인에 대한 반발인 동시에 현대 디자인의 소비주의에 대한 저항이라고도 할 수 있다. 건축가 찰스 젠크스가 말하는 애드호키즘Ad-hocism[12]이 바로 그것이다.

미국의 디자인 교육자 빅터 파파넥Victor Papanek은 현대의 소비주의 디자인을 가리켜 '어른들을 위한 장난감'을 만들어내는 것에 불과하다고 비판하고, 이를 대신하여 '필요를 위한 디자인design for need'과 '생존을 위한 디자인survival design'을 할 것을 주장했다.[13] 이러한 것들은 모두 현대 문명에 대한 비판적 의식과 함께 현대 문명 속에서 잃어버린 인간의 원초적

능력, 즉 어떤 야생성을 디자인을 통해 회복하고자 하는 기획이라고 할 수 있다. 레비스트로스가 말한 바로 그런 것 말이다.

　해외에서도 한국인들은 금방 눈에 띈다고 한다. 알록달록한 아웃도어 웨어를 입고 있기 때문이다. 아웃도어 웨어는 한국인의 보호색이다. 눈에 띔으로써 오히려 자신을 감춘다. 생존의 정글 속에서 식별됨으로써 얻는 역설적인 안전함이라고나 할까. 그래서 그것은 상품화되고 규격화된 모험이라고 할 수 있다. 모험이 사라진 사회, 위험사회에서의 모험이란 그렇게나 안전할 수밖에 없는 것인지도 모른다.

앉으면 높고 서면 낮은 것은
　　　　　천장만이 아니다

근대화 과정에서 전통적 좌식 문화는 빠르게
입식 문화로 바뀌었다. 하지만 아직은
우리 몸이 서구식 입식 문화에 완전히
적응한 수준은 아니다. 그러다 보니
생활 곳곳에서 좌식 에토스와 입식 로고스가
부딪히는 모습을 보게 된다. 입식 부엌이
처음 도입됐을 때 주부들이 그 위에
올라가서 마늘을 깠다거나 좌변기 위에
쪼그리고 앉아서 볼일을 봤다는 일화는
이제 우리에게도 옛날이야기가 되었다.
하지만 진정한 호모에렉투스(입식 인간?)가
되기 위해서는 넘어야 할 허들이 아직
남아 있다.

문화 평론가에서 목수로 변신한 김진송(일명 목수 김 씨)의 작품 중 〈소파가 있어도 바닥에 앉고 싶어 하는 사람들을 위한 등받이〉라는 긴 제목의 목물木物이 있다. 지금은 치워버렸지만 나는 소파를 아예 등받이처럼 사용하기도 했다. 소파에 앉지 않고 모서리에 기대기를 좋아했던 것이다. 좌식 습관이 몸에 밴 탓이다. 그러다 보니 이런 의문이 들었다. 왜 한국의 디자이너들은 좌식 문화에 적합한 소파를 디자인하지 않는 것일까. 물론 소파는 입식 문화의 산물이기 때문에 이 발상 자체가 잘못된 것일 수 있다. 하지만 나는 이런 물음 속에서 어떤 창조적 계기를 발견할 수 있다고 생각한다.

결혼 초기에 나는 남들처럼 집 안에 침대를 들이고 소파를 놓았다. 비좁은 전세방에 침대를 놓으니 발 디딜 곳이 없었다. 그제야 남들 따라 한 것을 후회했다. 이사를 하면서 침대와 소파를 차례로 처분하고 결혼 전처럼 방바닥에 요를 깔고 자는 좌식으로 돌아갔다. 그래도 식탁이나 책상은 입식인만큼 나의 생활공간은 좌식과 입식이 공존하고 충돌하는 곳이 되었다. 오늘날 한국인의 공간 문화는 대체로 이렇지 않을까 생각한다. 그러다 보니 이런 상상력도 생겨난 것이 아닐까.

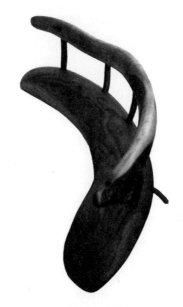

김진송의 좌식 가구

의자같이 생긴, 젖통이 무지무지하게
큰 구석기시대의 이 다산성 여인상은 사실은
비닐로 된 가짜 가죽을 뒤집어쓰고 있는데
"오우 소파, 나의 어머니!" 나는 속으로 이렇게 영어식으로
말하면서, 그리고 양놈들이 하듯 어깨를 으쓱해 보이면서
소파에 앉았던 거디었던 거딥니다.

　　　　　　　　　　　　- 황지우, 「살찐 소파에 대한 일기」 중.[14]

근대화 과정에서 전통적 좌식 문화는 빠르게 입식 문화로 바뀌었다. 하지만 아직은 우리 몸이 서구식 입식 문화에 완전히 적응한 수준은 아니다. 그러다 보니 생활 곳곳에서 좌식 에토스와 입식 로고스가 부딪히는 모습을 보게 된다. 입식 부엌이 처음 도입됐을 때 주부들이 그 위에 올라가서 마늘을 깠다거나 좌변기 위에 쪼그리고 앉아서 볼일을 봤다는 일화는 이제 우리에게도 옛날이야기가 되었다. 하지만 진정한 호모에렉투스(입식 인간?)가 되기 위해서는 넘어야 할 허들이 아직 남아 있다.

일본인들은 우리보다 먼저 서구화됐지만 여전히 좌식 문화를 선호하는 것 같다. 일본 가정 대부분에는 소파가 없고 낮은 좌탁이 거실의 한가운데를 차지하고 있다. 전등 스위치도 앉은 자리에서 켜고 끄기 좋게 낮은 위치에 달린 경우가 많다. 일본 호텔에 묵었을 때 욕조가 한국처럼, 그러니까 서양식으로 길게 드러눕는 구조가 아니라 그들의 전통 욕조 모양으로 옴폭하니 몸을 담글 수 있게 돼 있는 것을 보고 이들은 확실히 서양 문화를 자기들에게 맞춰 변형시킬 줄 아는구나 하고 감탄한 적이 있다. 돈가스나 고로케, 카레라이스처럼 말이다.

물론 일본인들의 좌식 문화, 대표적으로 꿇어앉는 자세는 신장을 제한하는 결과를 가져오기는 한다. 좌식과 입식 생

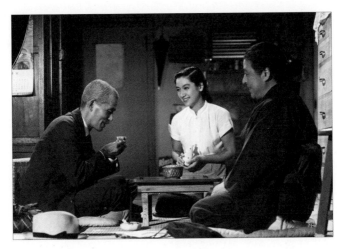

일본의 좌식 문화를 잘 보여주는 오즈 야스지로의 영화 〈동경 이야기〉(1953)

활은 신체 발육에서 차이를 낳는다. 아무래도 다리를 구부리는 좌식 생활은 타고난 신체 조건에 기대를 걸지 못하게 한다. 한국 노동운동의 선구자 전태일은 허리를 펴고 일어설 수도 없는 낮은 다락방에서 하루에 열 몇 시간씩 쪼그리고 앉아 일하던 어린 여공들을 보며 분노했다. 그 시절 우리가 '공순이'라고 부르던, 한창 성장할 시기에 다리를 펴지 못하고 살아야 했던 그들은 하나같이 짤막하고 오동통한 각선미를 지녔다. 하긴 가리봉동 오거리를 오가는 공순이들의 '숏다리'를 보며 노동 해방을 꿈꾸던 시절이 내게도 없지는 않았다.

그럼에도 불구하고 지난 수십 년간에 걸쳐 나타난 한국인의 체위 향상이 혁명적 변화임은 확실하다. 그것은 식생활 개선과 입식 문화의 결과일 것이다. 그런 점에서 여전히 전통적인 생활 방식을 고집하는 일본인들을 보면 존경스럽기까지 하다. 확실히 한국인은 외래문화에 자신을 맞추는 경향이 있고 일본인은 외래문화를 자신에게 맞추는 경향이 있다. 장기적인 관점에서 볼 때 무엇이 더 바람직한지는 딱 잘라 말하기 어렵다. 문화를 수용하는 방법은 다양하고, 한국도 주체적으로 외래문화를 수용하고 접합하는 나름의 전통이 있다. 도자기나 한옥 등을 보면 그렇다.

아직 많은 부분에서 부조화를 연출하고는 있지만 한국은 전통의 좌식 문화로부터 서구의 입식 문화로 나아가고 있음이 분명하다. 그렇다면 한국과 달리 일본은 계속해서 좌식 문화를 유지할까? 앞서 말했듯이 일본인들은 외래의 것을 자신들의 방식으로 수용하는 데 탁월한 재능이 있다. 문화심리학자 김정운은 『일본 열광』에서 "일본은 모든 것을 다 받아들인다. 그래서 하나도 안 받아들인다."[15]라는 다소 의미심장한 말을 남겼다. 근대화의 경험 속에서도 수직의 입식 문화를 추구하는 한국 사회와 수평의 좌식 문화를 보존하는 일본 사회의 차이가 무엇을 함의하는지 음미해 볼 필요가 있다. 앉으면 높고 일어서면 낮은 것은 천장만이 아니다. 근대화란 이러한

시선과 생활 감각의 변화에 대한 태도를 포함하기 때문이다.

　　오랫동안 좌식 문화를 공유해 온 두 나라의 미래가 궁금해지려는 찰나, 일본 영화 〈조제, 호랑이, 그리고 물고기들〉의 마지막 장면이 공안公案처럼 엄습한다. 장애인인 여자 주인공이 연인을 잃고 난 뒤 홀로 의자에 앉아 있다가 갑자기 온몸을 던져 바닥으로 뛰어내린다. 순간 화면은 꺼지고 소리만 남는다. "쿵!"

디자인과 사회

일하는 의자, 쉬는 의자,
　　　　　생각하는 의자

작업용 의자와 휴식용 의자라는
이분법을 벗어나 전혀 다른 의자의 가능성을
보여준 이는 네덜란드의 디자인 그룹인
드로흐 디자인의 위르겐 베이였다.
위르겐 베이는 통나무에 등받이 몇 개를
꽂은 '성의 없는' 디자인으로 의자와 휴식에
대한 물음을 던지는 것 같다. 통나무에
등받이를 꽂으면 그것은 통나무인가
의자인가, 의자란 무엇인가, 무엇이 사물을
의자로 만드는가. 펄럭이는 것은 깃발인가,
바람인가, 아니면 그대의 마음인가,
뭐 이런 선문답이라고나 할까.

'당신이 어떻게 쉬는지를 보면 당신이 어떻게 일하는지를 알 수 있다.'

누구의 말인지는 몰라도 휴식의 본질을 날카롭게 포착하고 있지 않은가. 휴식과 노동이 동전의 양면 관계를 맺고 있다는 사실을 말이다. 물론 휴식이라는 것이 단지 노동의 반대말이거나 부재만은 아닐 것이다. 하지만 휴식이 노동만큼이나 많은 것을 우리에게 알려주는 것 또한 사실이다. 그래서 이 말은 이렇게 바꿀 수도 있다. '당신이 어떻게 쉬는지를 알려주면 당신이 누구인지를 말해주겠다.' 그러고 보면 이 말은 '당신이 무엇을 먹는지를 알려주면 당신이 누구인지를 말해주겠다.'라거나 '당신이 입는 것이 바로 당신이다.'와 같은 계열에 속하는 격언임을 알 수 있다. '문체는 인격이다Le style, c'est l'homme.'라는 말도 이와 다르지 않다.

휴식도 마찬가지다. 쉬는 모습도 일하는 모습만큼이나 한 사람의 정체성을 잘 드러낸다. 사실 대부분은 휴일에 밀린 잠을 자거나 텔레비전을 보면서 지낸다고 한다. 전형적인 노동자들의 휴식 양태다. 이 경우에 휴식은 노동으로 소진된 힘을 회복하기 위한 활력 충전 행위와 다름없다. 이처럼 휴식은 노동과 떼려야 뗄 수 없는 관계다. 그러므로 노동을 하지 않아도 되는 귀족이나 백수에게 휴식은 특별한 의미를 지니기

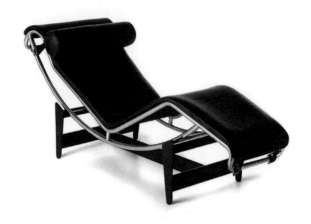

르코르뷔지에의 〈긴 의자〉

힘들다.

휴식과 관련한 디자인이라면 의자를 먼저 떠올릴 수밖에 없다. 휴식이라는 행위를 담아내는 사물로는 의자가 대표적이기 때문이다. 의자는 기능에 따라 크게 두 종류로 나눌 수 있다. 작업용과 휴식용, 그러니까 일하는 의자와 쉬는 의자가 있는 셈이다. 이 역시 노동과 휴식의 이분법에 각기 대응한다. 작업용 의자는 등받이가 없는 스툴, 사무용 의자, 이발소 의자나 치과 의자처럼 전문적인 기능을 갖춘 것들이 있다. 휴식용 의자 역시 소파, 안락의자, 마사지 기능이 있는 안마 의자 등 많은 종류가 있다.

의자가 디자인 역사에서 차지하는 비중과 상징성은 꽤 큰데, 이는 입식 생활 위주의 서양 문화에서 의자가 가장 중요한 가구이기 때문이다. 의자의 역사는 오래됐지만 진정한 현대적 감각의 의자를 선보인 이는 바우하우스 출신의 마르셀 브로이어였다. 그가 디자인한 〈바실리 체어Wassily Chair〉는 구부린 철제 파이프에 천이나 가죽을 끼운 것으로, 오늘날에도 흔히 볼 수 있는, 가히 현대 의자 디자인의 고전이라고 할 수 있다. 브로이어의 의자가 사무용 작업 의자인 반면, 이를 휴식용으로 재해석한 것이 바로 르코르뷔지에의 〈긴 의자 Chaise Longue〉다. 르코르뷔지에는 브로이어의 철제 의자를 길게 늘인 다음 뒤로 젖혀지게 하여 휴식용 안락의자를 만들었다. 고대에는 권위를 표현하는 것이 의자의 가장 중요한 목적이었다.('체어맨!') 그러나 현대로 오면서 의자는 작업을 위한 기능적인 가구가 되었다. 그와 동시에 휴식용 의자가 짝지어 등장한 것 역시 우연은 아닐 것이다.

르코르뷔지에의 동료였던 샤를로트 페리앙이 일본으로 건너가 르코르뷔지에의 〈긴 의자〉를 일본식으로 재해석한 흥미로운 사례가 있다. 페리앙은 철관과 가죽으로 된 서양의 휴식용 의자에 대나무와 밀짚을 씌움으로써 동양적인 좌식 문화가 주는 휴식의 정서적 느낌을 살려낸 것이다. 그런가 하면 유럽인인 페리앙의 동양적인 해석에 카운터펀치를 날린 일

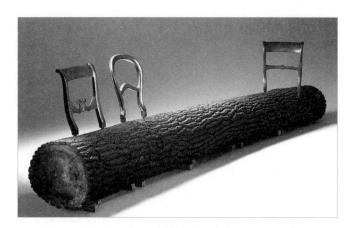

위르겐 베이의 〈통나무 벤치〉

본 디자이너도 있다. 이탈리아의 다국적 디자인 그룹인 멤피스Memphis의 일원이었던 일본 디자이너 우메다 마사노리가 디자인한 〈복싱 링Boxing Ring〉은 일본식 다다미 바닥에 권투용 링을 두른 독특한 작업인데, 동양적 차분함의 상징인 다다미와 치열한 격투의 장인 권투 링의 조합이 낯설지만 묘한 어울림을 자아낸다. 우메다는 휴식이란 마치 권투만큼이나 치열한 삶의 일부이며 그 결과로 얻어지는 것임을 말하고 싶었는지도 모른다.

작업용 의자와 휴식용 의자라는 이분법을 벗어나 전혀 다른 의자의 가능성을 보여준 이는 네덜란드의 디자인 그룹

인 드로흐 디자인Droog Design의 위르겐 베이Jürgen Bey였다. 위르겐 베이는 통나무에 등받이 몇 개를 꽂은 '성의 없는' 디자인으로 의자와 휴식에 대한 물음을 던지는 것 같다. 통나무에 등받이를 꽂으면 그것은 통나무인가 의자인가, 의자란 무엇인가, 무엇이 사물을 의자로 만드는가. 펄럭이는 것은 깃발인가, 바람인가, 아니면 그대의 마음인가, 뭐 이런 선문답이라고나 할까.

실제로 앉으면 불편할 것 같은 이 의자는 앉기 위한 것이라기보다는 명상을 하기 위한 것이라고 해야 하지 않을까. 휴식이란 무엇인가 하는 것에 대해서 말이다. 그러므로 이것은 일하는 의자도 쉬는 의자도 아닌, 생각하는 의자라고 불러야 할 것이다. 숲은 원래 인간 최초의 거주지였고 놀이터였다. 현대의 놀이터는 숲의 대체물이다. 그렇게 본다면 숲속의 통나무집이 아닌, 숲속의 통나무야말로 최초의 의자이자 현대인들의 무거운 엉덩이가 여전히 돌아가야 할 고향 같은 자리가 아닐 수 없다. 그리하여 물음은 다시 처음으로 돌아간다. 하지만 이번에는 약간 바꿔서 이렇게 물어보면 어떨까.

'당신이 생각하는 휴식이 무엇인지를 알려주면 당신이 누구인지를 말해주겠다.'

장난감을 디자인할 것인가,
놀이를 디자인할 것인가

놀이와 디자인의 관계도 그렇다.
놀이의 디자인이라고 하면 무엇보다도
장난감이 먼저 떠오른다. 장난감은 놀이를
위한 물건이니까 말이다. 그러므로
장난감 디자인은 곧 놀이의 디자인을
대표한다고 하겠다. 그러나 앞서
이야기했듯이 장난감을 디자인하는 것과
놀이를 디자인하는 것은 층위가 다르다.
전자가 명사의 디자인이라면 후자는
동사의 디자인이다. 장난감은 재미있어야
하지만 놀이는 더 재미있어야 한다.
장난감의 디자인은 창조적이어야 하지만
놀이의 디자인은 더 창조적이어야 한다.

디자인은 명사가 아니라 동사라는 말이 있다. 물론 사전에 따르면 디자인은 명사이면서 동사다. 그런데 디자인이 굳이 명사가 아니라 동사여야 한다는 말은 고정관념에 갇히지 말고 창조적으로 디자인하라는 주문이다. 그러니까 옷을 디자인하지 말고 멋을 디자인하며, 펜이 아니라 쓰기를, 자동차가 아니라 이동을 디자인해야 한다는 식이다. 디자인은 끊임없이 새로움을 추구한다고 하지만 진짜 새로운 것은 세상에 그리 많지 않은 법이다. 무엇이든지 어떤 전형典型이라는 것이 있게 마련이어서 혁신이라는 것이 그리 자주 일어나지는 않기 때문이다. 다이슨의 날개 없는 선풍기는 선풍기 역사에서 분명 혁신이다. 하지만 세상 선풍기의 99퍼센트는 여전히 날개가 있는 선풍기다. 그러니까 다이슨 정도 되어야 명사가 아니라 동사의 디자인, 즉 날개가 아니라 바람을 디자인한 것이라고 말할 수 있을 테다.

놀이와 디자인의 관계도 그렇다. 놀이의 디자인이라고 하면 무엇보다도 장난감이 먼저 떠오른다. 장난감은 놀이를 위한 물건이니까 말이다. 그러므로 장난감 디자인은 곧 놀이의 디자인을 대표한다고 하겠다. 그러나 앞서 이야기했듯이 장난감을 디자인하는 것과 놀이를 디자인하는 것은 층위가 다르다. 전자가 명사의 디자인이라면 후자는 동사의 디자인이다. 장난감은 재미있어야 하지만 놀이는 더 재미있어야 한

알마 지드호프부셔의 〈바우하우스 바우슈필〉, 1923

다. 장난감의 디자인은 창조적이어야 하지만 놀이의 디자인
은 더 창조적이어야 한다.

장난감은 역사도 오래됐고 그 종류도 매우 많다. 고대인
의 무덤에서 출토된 토용土俑은 인형이지만 장난감은 아니다.
사람을 대신하여 묻은 종교적인 성물聖物이었다. 하지만 오늘
날 인형은 사람을 대신하는 장난감이다. 조그마한 캐릭터 인
형에서부터 고가의 피규어까지 지천으로 넘쳐난다. 이렇게
풍부한 장난감들을 보노라면 과연 놀이를 위해서 장난감이
있는 것인가, 아니면 혹시 장난감을 만들어내기 위해서 놀이

가 있는 것은 아닌가 하는 의문이 들 정도다.

장난감 디자인과 관련해서는 재미있는 이야기가 많지만 디자인 역사에서 한 가지 흥미로운 사례로 기억하는 것은 바우하우스의 장난감이다. 얼핏 생각하기에 바우하우스와 장난감은 어울리지 않아 보이기 때문이다. 바우하우스는 엄격한 기능과 합리적 질서에 따라서 사물과 환경을 디자인하고자 한 운동이었다. 그래서 바우하우스의 디자인은 차갑고 유머가 없다. 포스트모더니스트들의 비아냥거림처럼 바우하우스의 식탁은 수술대 같으며 주방 용기의 형태는 모두 똑같이 생겼는데 그 속에 담기는 내용물만 문자로 표시돼 있을 뿐이다.

그래서 바우하우스가 장난감을 디자인했다는 사실은 약간 의외로 여겨지기도 한다. 물론 세상 여러 물건 중 하나인 장난감을 바우하우스가 만들지 않아야 할 이유는 없지만 왠지 재미있을 것 같지 않은 생각이 드니까 말이다. 움베르토 에코의 『장미의 이름』을 보면 엄숙한 신의 나라에서 웃음이 허용될 수 없다고 생각하는 노老 수도사는 아리스토텔레스의 『시학』에서 희극의 존재를 제거하려는 계략을 꾸민다. 바우하우스의 장난감은 합리적으로 조형된 세계에서 놀이를 위한 도구는 존재할 필요가 없다고 생각했을 법한 바우하우스가 실은 그렇지만도 않았다는 하나의 반증으로 제시된 것처럼 보인다. 그런데 바로 그 지점이 역설적인 웃음을 자아낸

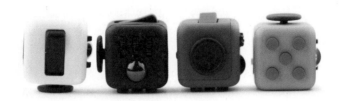

피젯 큐브

다. 바우하우스에도 장난감은 있었다.(물론!) 하지만 그 장난 감은 바우하우스의 이념에 맞게 매우 엄격하고 합리적으로 디자인된 것이었다.

장난감에 대한 고정관념을 벗어나는 지점에서 새로운 장난감, 아니, 놀이의 디자인이 가능해진다. 대표적인 사례로 일본의 '닌텐도'를 들 수 있다. 닌텐도는 '슈퍼 마리오' 같은 초 대박 게임을 만든 세계적인 게임 콘텐츠 및 기기 개발 회사 다. 일본 교토에 본부를 두고 있는 닌텐도는 원래 화투를 만 들던 회사였으나 게임 회사로 거듭났고 대성공했다. 자신의 상품을 화투가 아니라 놀이라고 정의하면서 가능해진 것이 었다. 화투라는 놀이의 형식에 매이지 않고 놀이의 본질을 천 착한 결과라고 할 수 있다.

닌텐도를 취재한 기자가 정장 차림의 대표에게 왜 자유

로운 복장을 하지 않느냐고 물었다. 닌텐도 대표는 복장과 일은 아무런 상관이 없다고 대답했다. 직원들은 일본 회사에서 흔한 작업복을 입고 자신은 비즈니스 룩을 보인다는 것이다. 어쩌면 이것조차도 우리의 고정관념을 벗어난 것일지 모른다. 게임 개발 회사의 대표와 직원은 자유로운 복장을 해야한다는 고정관념. 하지만 그들은 '게임은 게임이고 일은 일이다.'라는 또 하나의 상식으로 이러한 고정관념을 피해간다.

요한 하위징아는 전쟁도 놀이의 일종이라고 주장했다. 놀이야말로 시대와 사회에 따라서 언제나 새롭게 정의돼야 할 것이다. 그래서 언제나 장난감 같지 않은 장난감, 놀이 같지 않은 놀이가 있게 마련이고 그런 것은 기존의 장난감과 놀이의 개념을 바꾼다. 최근에는 피젯 큐브fidget cube라는 것도 등장했다. '피젯'이라는 수식어가 나타내듯, 한시도 가만히 있지 못하는 산만한 현대인을 위한 장난감이라고 할 수 있다. 한쪽에서는 멍 때리기 대회가 열리는데, 또 다른 한쪽에서는 멍 때리지 못하는 사람을 위한 장난감이 등장하는 세상이다. 피젯 큐브는 장난감인가 아닌가. 멍 때리기는 놀이인가 아닌가. 그래서 다시 묻게 된다. 장난감을 디자인할 것인가, 놀이를 디자인할 것인가.

미술사가인 곰브리치는 『서양미술사』에서 이렇게 말했다. "사실상 미술이란 존재하지 않는다. 다만 미술가들이 있

을 뿐이다."[16] 다소 알쏭달쏭한 말이지만 결국 역사에는 오늘날 우리가 생각하는 동일한 대상으로서의 미술이란 없으며, 오로지 이런저런 시대에 미술적인 행위(이 역시 오늘날 우리가 생각하는 것을 벗어나지는 않지만)를 하는 사람만이 존재했다는 의미가 아닐까. 놀이도 마찬가지가 아닐까. 어쩌면 놀이란 없다. 오로지 놀이하는 인간만이 있을 뿐이다. 그러므로 장난감의 디자인도 놀이의 디자인도 없다. 그때그때 놀이하는 인간이 선택하는 사물과 규칙이 있을 뿐이다.

라디오 속의 난쟁이를
어떻게 보여줄 것인가:
　　변화의 테크놀로지로서의
　　디자인

라디오는 최초의 블랙박스라고 할 수 있다. 그래서 초기의 라디오 디자인은 눈에 보이지 않는 테크놀로지를 시각적으로 보여주기 위해서 다양한 방법을 시도했다. 주로 캐비닛 속에 집어넣는 방식을 택했고 안락의자 팔걸이 안에 수납한 사례도 있었다. 어떤 방식이든 요점은 사람들이 눈에 보이지 않는 테크놀로지를 낯설어하지 않고 자연스럽게 받아들이도록 하는 것이었다. 사람들은 의외로 변화를 좋아하지 않는다. 변화란 귀찮은 일이기 때문이다. 그래서 사람들이 변화에 저항하지 않고 적응하게 하는 것이 디자인의 중요한 임무가 된다.

라디오 속의 난쟁이, 거인 어깨 위의 난쟁이

할머니는 끝내 라디오 속의 난쟁이를 보지 못하고 돌아가셨다. 무선통신의 원리를 알지 못했던 할머니는 라디오에서 소리가 나오는 것은 필시 그 안에 난쟁이가 들어 있기 때문이라고 생각했다. 하지만 한 번도 난쟁이는 할머니에게 모습을 드러내지 않았다. 하긴 옛날 라디오는 난쟁이는 몰라도 강아지나 고양이 한 마리 정도는 들어갈 수 있을 정도로 크기는 했다.

만일 돌아가신 할머니가 다니엘 웨일Daniel Weil의 〈가방 라디오Bag Radio〉를 보셨다면 까무러쳤을 것이다. 왜냐하면 그 속에는 난쟁이는커녕 강아지 한 마리도 들어 있지 않기 때문이다. 아르헨티나 출신의 디자이너 다니엘 웨일은 1983년 비닐 백 안에 라디오를 집어넣었다. 그의 라디오에는 난쟁이 대신에 전자 부품들이 들어 있을 뿐이었다. 그러면 할머니가 찾던 난쟁이는 어디로 간 것일까. 난쟁이는 원래부터 없었던 것일까. 아니다. 난쟁이는 있다. 비닐 백 속의 전자 부품, 바로 그것이 난쟁이인 것이다.

17세기 프랑스와 영국에서는 고대문학이 우월한가 근대문학이 우월한가에 대한 논쟁이 벌어졌다. 이른바 신구논쟁Querelle des Anciens et des Modernes이라고 불리는 것이다. 이는 고대인과 근대인 중에서 누가 더 훌륭한가 하는, 어찌 보면

다니엘 웨일의 〈가방 라디오〉, 1983

유치한 싸움일 수도 있지만 의외로 사상사에서 중요한 의의
를 남겼다. 신구논쟁을 통해서 유럽인들은 전통을 부정하지
않으면서도 새로운 창조의 가능성을 위한 논리를 확보할 수
있었기 때문이다. 이 역시 술이부작述而不作으로 대표되는 동
양적 상고주의尙古主義와 차별되는 지점이다. 과거를 일방적
으로 숭배하고 따르는 것과 존중하면서도 상대화하는 것은
다르다.

　　신구논쟁의 결론은 그 유명한 '거인의 어깨 위에 올라앉

은 난쟁이'라는 비유로 요약된다. 즉 고대인은 위대하다, 그들은 거인이다, 고대인에 비하면 근대인은 난쟁이다, 하지만 근대인이라는 난쟁이는 고대인이라는 거인의 어깨 위에 올라앉아 있는 난쟁이다, 그렇기에 고대인보다 더 키가 크며 더 멀리 내다볼 수 있다, 그래서 고대인도 위대하지만 근대인은 더 위대하다, 이런 논리인 것이다. 그래서 신구논쟁은 모더니즘 논의의 출발점이 된다. 이제 전통을 존중하면서도 새로운 변화를 추구하는 것이 가능해졌다. 변화는 부정적인 의미가 아니라 긍정적인 의미를 지니게 되었다. 전통적으로 변하지 않는 것이 가치 있던 시대로부터 변하는 것이 가치 있는 시대로의 변화였다. 권위가 지배하는 시대로부터 혁신이 지배하는 시대로의 이행이었다. 이른바 근대the Modern가 열린 것이다. 근대는 변화의 시대였다.

난쟁이를 보이게 만드는 법

사실 할머니가 찾던 난쟁이는 그것이 아니었을까? 할머니의 눈에는 보이지 않았지만 새로운 세계를 창출해 낸 어떤 원동력, 예컨대 테크놀로지가 아니었을까? 근대인은 한쪽은 전통이라는 거인의 어깨 위에, 또 한쪽은 테크놀로지라는 거인의

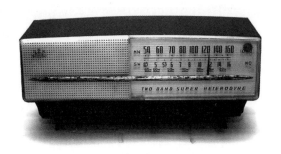

한국 최초의 대량생산 라디오 금성사 A-501, 1959 (디자인: 박용귀)

어깨 위에 앉아 있었기 때문이다. 테크놀로지 자체는 원래 눈
에 보이지 않는다. 하지만 그 눈에 보이지 않는 테크놀로지를
눈에 보이게 하는 것이 바로 디자인이다. 할머니에게 난쟁이
는 라디오라는 물건을 상상하게 해주는 존재였다. 그리고 디
자인은 라디오를 시각적으로 상상하게 해준다. 그래서 정확
하게 말하면 상자가 아니라 난쟁이가 라디오인 것이다. 할머
니에게는 상자만 보이고 난쟁이는 보이지 않았다. 그런데 원
래 상자만 보이고 난쟁이는 보이지 않는 법이다. 눈에 보이는
것은 디자인이지 테크놀로지가 아니기 때문이다. 테크놀로
지의 기표는 디자인이다.

당연히 라디오는 일정한 형태가 없다. 세모나지도 네모
나지도 않다. 라디오는 전자 부품의 결합물일 뿐이다. 이 전

자 부품의 결합물이라는 카오스에 일정한 형태를 부여하는
것이 디자인이다. 보통 기술적 구조를 알 수 있는 디자인을
글래스 박스glass box 디자인, 알 수 없는 디자인을 블랙박스
black box 디자인이라고 한다. 자전거와 재봉틀이 글래스 박스
라면 컴퓨터와 휴대폰은 블랙박스다. 오늘날 디지털 제품은
모두 블랙박스인데, 컴퓨터나 휴대폰의 외양은 기술적인 구
조와 아무런 상관이 없기 때문이다.

라디오는 최초의 블랙박스라고 할 수 있다. 그래서 초기
의 라디오 디자인은 눈에 보이지 않는 테크놀로지를 시각적
으로 보여주기 위해서 다양한 방법을 시도했다. 주로 캐비닛
속에 집어넣는 방식을 택했고 안락의자 팔걸이 안에 수납한
사례도 있었다. 어떤 방식이든 요점은 사람들이 눈에 보이지
않는 테크놀로지를 낯설어하지 않고 자연스럽게 받아들이도
록 하는 것이었다. 사람들은 의외로 변화를 좋아하지 않는다.
변화란 귀찮은 일이기 때문이다. 그래서 사람들이 변화에 저
항하지 않고 적응하게 하는 것이 디자인의 중요한 임무가 된
다. 디자인 역사가 에이드리언 포티는 이렇게 말한다.

"많은 학자는 사물의 형태는 사물의 본질이나 시대로부터
벗어나서는 안 된다고 이야기했다. 그와 같은 주장은 디자인
사에 있어서 별 쓸모가 없다. 그것이 옳건 그르건 간에 산업

사회에서 디자인은 끊임없이 사물의 본성을 감추거나 바꾸는 일, 그리고 우리의 시간 감각에 착각을 불러일으키는 일을 해왔음이 분명한 사실이다. 그러한 변장을 벗기고 비교하고 왜 다른 디자인이 아닌 그 디자인을 선택했는지를 설명하는 것이 역사가의 일이다. 그 과정을 빼먹어서는 안 된다. 제품의 생김새가 다양한 이유는 생산자의 부도덕성이나 고집 때문이 아니다. 그것은 제품의 생산 환경과 소비 환경 때문이다. 디자인을 이해하기 위해서는 현대 산업사회 발달에 필수적이었던 디자인의 가장, 은폐, 변형 능력에 대해 알아야만 한다."[17]

디자인은 대중이 새로운 것에 대한 거부감 없이 계속 소비하도록 함으로써 자본주의 사회를 지속시키는 데 필수 불가결한 테크놀로지다. 1930년대 미국의 자동차 산업은 이러한 기법을 체계적으로 도입했는데, 그것이 바로 스타일링styling이다. 구 서독의 마르크스주의 철학자인 볼프강 하우크Wolfgang F. Haug는 이러한 디자인을 가리켜 '기술혁신 없는 미적 혁신'[18]이라고 비판했지만 스타일링이 오늘날 디자인의 본질임은 부정할 수 없다. 왜냐하면 디자인은 할머니가 보고 싶어 하는 난쟁이를 어떤 식으로든 보여줘야 하기 때문이다.

변화를 넘어서: 산업사회 이후의 디자인

포스트모더니즘은 변화에 대한 회의에서 출발한다. 이제 변화를 이상화하던 시대는 지나갔다. 탈산업사회에서 변화는 의심의 대상이, '지속 가능성'은 시대의 화두가 되고 있다. 기술혁신이 가속화하는 만큼 변화에 대한 피로감 역시 커지고 있다. 이제 세계는 변화에 대한 기존의 생각과 감각을 재고할 것을 요청하고 있다. 그런 점에서 산업사회 이후의 미학은 기본적으로 보수적이고 보존적이고, 그러다 보니 산업사회 이전의 미학과 친화성을 보인다. 하지만 그러한 사실이 탈산업사회의 디자인이 전 산업사회의 디자인으로 회귀하거나 반복하는 것을 의미하지는 않는다.

탈산업사회를 전 산업사회의 단순 반복으로 보는 것은 교체적인 시간관이며 그것의 나선형적 발전을 간과하는 것이다. 문제는 탈산업사회의 미학이 어떻게 하면 산업사회의 미학을 넘어서면서도 전 산업사회의 미학으로 단순 회귀하거나 반복하지 않는 나선형적 발전 모델이 될 수 있는가다. 그런 점에서 탈산업사회의 미학은 기본적으로 변화를 주된 동력으로 삼는 모더니즘의 미학을 넘어서야 한다. 아니, 변화에 대한 감각 자체를 다시 정의해야 한다. 미래 디자인의 과제는 역설적으로 변화에 대한 생각을 변화시키는 것이어야 한다.

어떤 진짜 간판 분류법

한국의 간판 풍경을 바라보면 우리는
전혀 다른 간판 분류법이 떠오를 수도 있다.
보르헤스의 「중국의 백과사전」에 나오는
동물 분류 방식만큼이나 재미있고 기발한,
그러면서도 법률상의 분류법과는
전혀 다른 생생한 현실을 더 잘 포착할
수도 있을 것이다. 그래서 다음과 같은 간판
분류법을 생각해 보았다.

1. 가까이에서는 볼 수 없는 간판
2. 주인아주머니의 얼굴이 그려진 간판
3. 지라시를 복사한 간판
4. 메뉴판을 확대한 간판
5. 비엔날레에 출품하는 간판(설치미술형)
6. 철거하지 않은 간판
7. 간판 위에 올라앉은 간판
8. 신고하지 않은 간판
9. 경복궁 안에서 보이는 간판
10. 거대한 남근 모양의 간판

인식과 분류

"동물들은 다음과 같이 분류된다. (a)황제에 속하는 동물 (b)
향료로 처리하여 방부 보존된 동물 (c)사육동물 (d)젖먹이
돼지 (e)인어 (f)전설상의 동물 (g)주인 없는 개 (h)이 분류
에 포함되는 동물 (i)광포한 동물 (j)셀 수 없는 동물 (k)낙
타털과 같이 미세한 모필로 그릴 수 있는 동물 (l)기타 (m)물
주전자를 깨뜨리는 동물 (n)멀리서 볼 때 파리같이 보이는
동물."

이는 프랑스의 철학자 미셸 푸코가 『말과 사물』[19]에서 인용
함으로써 널리 알려진 보르헤스의 소설 「중국의 백과사전」에
나오는 동물 분류법이다. 푸코는 이 어이없는 웃음을 터뜨리
게 하는 분류법이 우리에게 주는 충격을 이야기한다. 이 가상
의 중국 백과사전에서 말하는 동물의 분류 방법은 서양 근대
생물학에서 말하는 방법과 완전히 다르다. 말하자면 푸코는
서로 다른 사고방식을 가진 사회에서 대상을 바라보는 방법
이 얼마나 다를 수 있는지를 환기하려고 한다. 그리하여 우리
자신의 인식을 상대화하려는 것이다.

한국의 간판 분류법

현행 우리나라의 「옥외광고물 등의 관리와 옥외광고산업 진흥에 관한 법률 시행령」은 옥외광고물을 다음과 같이 분류하고 있다.

1. 벽면 이용 간판 2. 돌출간판 3. 공연간판 4. 옥상간판 5. 지주 이용 간판 6. 현수막 6-2. 입간판 7. 애드벌룬 8. 벽보 9. 전단 10. 공공시설물 이용 광고물 11. 교통시설 이용 광고물 12. 교통수단 이용 광고물 13. 선전탑 14. 아치광고물 15. 창문 이용 광고물 16. 특정광고물

이는 과거 일본의 분류법을 그대로 가져온 것이다. 그러나 현재 일본에서는 더 이상 사용하지 않는다. 출처 여부를 떠나서 현행 간판 분류법이 바뀌어야 한다는 의견이 많다. 이 분류법은 나름대로 기준이 있는데, 대체로 표시 방법과 광고물 형태가 기준이 된다는 것을 알 수 있다. 그러나 지나치게 세분화되어 복잡하고 현재 추세에 걸맞지 않은 면이 다분하다. 그래서 다른 간판 분류법이 제기되는가 하면, 실제로 적절한 분류법을 위한 연구가 수행되기도 했다. 물론 합리적인 기준을 마련하려는 노력은 계속되어야 한다. 그러나 달리 생각해 보

면 「중국의 백과사전」의 사례와 같이 전혀 다른 접근도 가능하다. 대상을 분류하는 어떤 방식은 특정한 사고방식을 따르는 만큼, 전혀 다른 사고방식을 생각해 보는 것은 말 그대로 대상을 다르게 보는 기회를 제공한다. 옳고 그름의 문제라기보다도 다르게 보기를 통한 제대로 보기의 지혜가 될 수 있기 때문이다.

어떤 진짜 간판 풍경

자, 그러면 현행 법률의 분류법은 잠시 잊고 현재 한국 간판의 모습을 있는 그대로 관찰해 보도록 하자. 물론 대상을 아무 기준도 없이 그냥 볼 수는 없다. 의식하든 의식하지 않든, 우리가 대상을 볼 때는 이미 어떤 기준이 작용하기 때문이다. 그렇기는 하지만, 이제까지 본 방식과는 전혀 다른 방식으로, 아니, 아예 처음 본다는 생각으로 우리의 간판을 바라보면 어떨까. 모든 기준을 다 잊은 채 간판을 볼 때, 나의 경우 흥미롭게 생각하는 몇 가지 현상이 눈에 띈다.

먼저 간판들이 자꾸 수다스러워지고 있다. 예전에는 간판에 'OO상회'나 'OO식당'처럼 상호만을 표시했다. 그러나 요즘에는 상호 정도를 넘어서 온갖 설명이 붙는다. '서울에서

거리의 간판들

두 번째로 잘하는 집' 정도는 양호한 편이지만 '매일 아침 제
주에서 직송하는 신선한 ○○' 정도가 되면 이는 거의 지라시
(전단) 수준에 가까워진다.

　또 하나 신기하게 생각하는 것은 날것生 이미지의 과도
한 사용이다. 대표적인 것이 식당의 실사 출력 이미지들이다.
간판이 아니라 메뉴판을 뻥튀기한 것에 가깝다. 사진 상태가
그다지 좋지 않아 역효과가 날 것 같은 이미지들을 실사 출력
해서 크게 붙인 경우도 적지 않아 가히 엽기적이라고 할 만하
다. 그런데 제품 이미지만 사용되는 것이 아니다. 주인 얼굴
이 대신하는 간판도 적지 않다. 언제부터 그랬는지는 모르겠

지만, 왜 해장국집들은 한결같이 넉넉한 주인아주머니의 얼굴을 간판에 넣는 것일까. 어떤 침대 프랜차이즈점의 간판은 아예 넉살 좋아 보이는 사장 얼굴을 메인 비주얼로 사용한다. 이런 것들은 일종의 크레딧 마케팅이라고 할 수도 있겠지만 오히려 혐오감을 준다는 점에서 엽기적이기는 마찬가지다.

또 눈에 띄는 간판 유형으로는 거의 설치미술이라 불러야 할 것들이 있다. 예컨대 출입문을 제외하곤 건물 정면을 완전히 감싸고 있는 부동산 간판이나 술 항아리와 표주박 따위를 주렁주렁 매달아 놓은 토속 음식점의 간판들을 위해서는 설치미술 간판이라는 분류가 따로 있어야 하지 않을까 하는 생각마저 든다. 게다가 모 중고 타이어 체인점은 가게 전면이 타이어와 체인으로 장식돼 있고 1년 내내 깃발이 나부낀다. 이런 가게 앞을 지나가면 마치 영화 〈매드 맥스〉에 나오는 잘 무장된 요새 앞을 지나가는 것 같다. 이렇게 날것의 눈으로 바라본 지금의 한국 간판들은 기존 상호 간판에서 지라시를 거쳐, 이제는 메뉴판이나 설치미술 수준으로 진화하고 있는 것 같다.

어떤 진짜 간판 분류법

이상에서 그려본 한국의 간판 풍경을 바라보면 우리는 전혀
다른 간판 분류법이 떠오를 수도 있다. 보르헤스의 「중국의
백과사전」에 나오는 동물 분류 방식만큼이나 재미있고 기발
한, 그러면서도 법률상의 분류법과는 전혀 다른 생생한 현실
을 더 잘 포착할 수도 있을 것이다. 그래서 다음과 같은 간판
분류법을 생각해 보았다.

1. 가까이에서는 볼 수 없는 간판 2. 주인아주머니의 얼굴이
그려진 간판 3. 지라시를 복사한 간판 4. 메뉴판을 확대한
간판 5. 비엔날레에 출품하는 간판(설치미술형) 6. 철거하
지 않은 간판 7. 간판 위에 올라앉은 간판 8. 신고하지 않은
간판 9. 경복궁 안에서 보이는 간판 10. 거대한 남근 모양의
간판

배치는 권력이다: 주체와 시선

마크 I 전차와 르노 전차의 차이는
레이아웃이다. 레이아웃이란 배치다.
사전은 통상 레이아웃을 '광고나 편집,
인쇄 등에서, 문자, 그림, 기호, 사진 등을
시각적 효과와 사용 목적을 고려하여
제한된 공간 안에 효과적으로 구성하고
배열하는 일, 또는 그 기술'이라고 정의한다.
일정한 목적을 위해 사물을 공간에 구성하는
것, 그것은 곧 권력이다. 미셸 푸코는 권력은
소유되기보다 행사되는 것이고, 점유에
의해서가 아니라 사람들을 배치하고
조작하는 기술과 기능에 의해 효과가
발생하는 것이라고 말했다. 그처럼 배치를
통해 행사되는 권력이 지식과 밀접하게
관련함은 말할 것도 없다.

제1차 세계대전이 막바지로 치닫던 1918년 7월 수아송Sois-sons 전투에서 프랑스군은 독일군 방어선을 돌파한다. 공세에는 408대의 르노 FT-17 전차가 앞장섰다. 전투는 공격과 방어로 이뤄진다. 공격이 우세하면 기동전이 전개되고 방어가 압도하면 진지전으로 돈좌된다. 제1차 세계대전은 대표적인 진지전이었으며 그 주역은 강력한 방어력을 자랑하는 기관총이었다. 그리하여 지루한 참호전이 이어졌다. 이를 타개하기 위해 발명된 것이 바로 전차였고, 최초로 전차를 만든 국가는 영국이었다.

영국의 마크 I 전차는 차체 양옆에 기관총과 대포를 장착한 고슴도치 같은 모습이다. 마크 I 전차는 무한궤도를 이용하여 독일군 참호를 넘을 수는 있었지만 사격 범위가 좁았다. 이러한 한계를 극복한 것이 프랑스군의 신무기인 르노 전차였다. 르노 전차는 차체 위에 선회포탑turret을 올리고 여기에 무장을 집중시켰다. 그리하여 사각死角 없이 360도로 기관총과 대포를 쏘아댈 수 있었다. 르노 전차는 이후 전차 레이아웃lay out의 원형이 되었다. 세계 최초로 전차를 발명한 국가는 영국이었지만 현대 전차의 표준을 완성한 국가는 프랑스였다.

마크 I 전차와 르노 전차의 차이는 레이아웃이다. 레이아웃이란 배치다. 사전은 통상 레이아웃을 '광고나 편집, 인

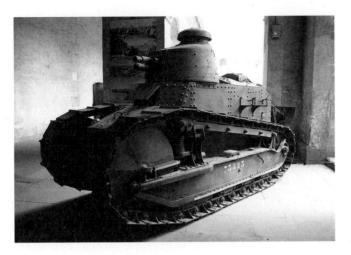

제1차 세계대전에서 사용된 프랑스 전차 르노 FT-17,
파리 앵발리드 육군박물관 (사진: 최 범)

쇄 등에서, 문자, 그림, 기호, 사진 등을 시각적 효과와 사용
목적을 고려하여 제한된 공간 안에 효과적으로 구성하고 배
열하는 일, 또는 그 기술'이라고 정의한다. 일정한 목적을 위
해 사물을 공간에 구성하는 것, 그것은 곧 권력이다. 미셸 푸
코는 권력은 소유되기보다 행사되는 것이고, 점유에 의해서
가 아니라 사람들을 배치하고 조작하는 기술과 기능에 의해
효과가 발생하는 것이라고 말했다. 그처럼 배치를 통해 행사
되는 권력이 지식과 밀접하게 관련함은 말할 것도 없다.

근대 인식론은 크게 영국의 경험주의와 대륙의 합리주의로 나뉘는데, 경험주의는 인간의 지식은 오로지 경험으로 가능하다고 주장하는 반면, 합리주의는 인간의 이성만이 진정한 인식을 가져다준다고 믿는다. 그러니까 경험주의는 우리의 관념은 기본적으로 개별적 경험에 의존하며, 총합적 지식이란 그러한 관념의 연합일 뿐이라고 본다. 하지만 합리주의는 이성에 의한 주체의 사유라는 중심 없이는 인식하는 것이 불가능하다고 본다. 그러므로 경험주의적으로 보면 주체는 관념의 다발이지만 합리주의적으로 보면 주체는 인식의 중심이다. 독일의 이마누엘 칸트는 이 둘을 종합하여 선험철학을 완성한다.

차체 바깥에 고슴도치처럼 삐죽삐죽 튀어나온 대포와 기관총의 다발로 무장한 마크 I 전차가 경험주의적이라면, 차체 한가운데에 선회포탑을 장착한 르노 전차는 합리주의적이다. 그래서 르노 전차는 파놉티콘panopticon이기도 하다. 파놉티콘은 원래 영국의 공리주의자 제러미 벤담이 말한 것인데, 미셸 푸코가 『감시와 처벌』에서 예로 들면서 유명해진 개념이다. 방사형의 감방에 갇힌 죄수들을 중앙에 위치한 간수가 360도로 감시하는 원형 감옥으로, 최소한의 감시자가 최대한의 수감자를 통제할 수 있는 효율적인 구조다. 그리고 르노 전차의 선회포탑이 바로 파놉티콘이다. 물론 그 파놉티콘

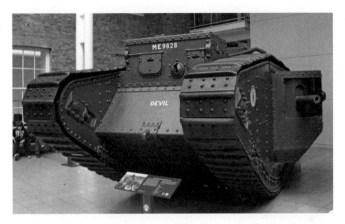
세계 최초의 전차인 영국의 마크 I을 개량한 마크 V, 런던 제국전쟁박물관

의 가운데에 있는 것은 데카르트가 말한 코기토cogito, 즉 '나는 생각한다. 고로 존재한다.Cogito, ergo sum.'라고 할 때 가리키는 사유하는 주체다. 그러니까 근대적 주체는 이성이라는 하나의 중심과 퍼스펙티브가 있다. 다만 주체의 시선이 어디를 향하는가 하는 점이 중요한데, 왜냐하면 주체는 시선을 매개로 한 배치를 통해 권력을 행사하기 때문이다.

디자인에서는 마크 I 전차의 방식을 애드호키즘이라고 부른다. 전체를 알 수 없는 상태에서 부분적으로나마 문제를 해결해 나가는 것이다. 이는 일종의 임시변통이자 즉흥성인데, 어떤 상황에서는 이렇게라도 해서 답을 찾아나가는 편이

합리적이다. 애드호키즘의 반대는 모던 디자인modern design이다. 모던 디자인이란 특정한 형태나 이념 같은 선험적 원리에서 도출된 방법에 따라 모든 것을 디자인하는 방법이다. 모던 디자인은 합리주의 디자인인 것이다. 2019년에 설립 100주년을 맞은 바우하우스가 그 대표 주자다. 물론 오늘날 포스트모던한 상황에서는 모던 디자인의 합리주의가 일원론적 폭력이라고 비판받고 애드호키즘의 즉흥성과 유연성이야말로 현실적이라면서 재조명되는 또 다른 반전을 목도하고 있기는 하지만 말이다.

그런데 한국 디자인에는 애초에 모던 디자인과 같은 선험적 원리나 합리주의가 존재한 적이 없다. 한국 디자인은 언제나 경험적인, 그것도 너무나 경험적인 권력, 즉 국가와 자본을 대주체로 삼아왔을 뿐이다. 그러다 보니 디자인은 자기논리를 갖지 못하고 언제나 일시적이고 임시적인 변통의 상태에 머무른다. 그런데 디자인의 사회적 차원은 앞서 언급한 레이아웃, 즉 배치를 통해서 드러나게 마련이다. 디자인 역시 시선을 매개로 한 배치를 통해 권력을 행사하는 하나의 장치이기 때문이다. 이는 최근 논란이 되는 광화문 광장에 대해서도 마찬가지다. 그래서 묻지 않을 수 없다. 광화문 광장의 배치에 드러나는 시선의 권력과 주체는 무엇인가에 대해서 말이다.

디자인과 역사

역사의 수레바퀴와
개인의 수레바퀴 사이에서

우리는 지금 근대에 적응하는 과정에 있다.
이 근대의 발신자는 서구이고 수신자는
우리다. 근대를 100여 년 전 개화기 정도로만
생각하는 사람은 근대가 무엇인지를
모르는 사람이다. 그리고 개화기의 위정척사
세력처럼 근대화에 저항하는 것이
주체적인 양 행동하는 것도 뭣 모르는 행위다.
21세기인 지금 아직도 이런 이야기를 하는
것은 여전히 '민족'이라는 말에서 주체성을
떠올리는 사람들이 많기 때문이다. 주체적인
것은 서양을 거부하는 것도 아니고 민족을
중심에 두는 것도 아니고 근대를 제대로
수용하는 것이다. 그것이 주체적인 것이다.

우리는 지금 근대에 적응하는 과정에 있다. 이 근대의 발신자는 서구이고 수신자는 우리다. 근대를 100여 년 전 개화기 정도로만 생각하는 사람은 근대가 무엇인지를 모르는 사람이다. 그리고 개화기의 위정척사 세력처럼 근대화에 저항하는 것이 주체적인 양 행동하는 것도 뭣 모르는 행위다. 21세기인 지금 아직도 이런 이야기를 하는 것은 여전히 '민족'이라는 말에서 주체성을 떠올리는 사람들이 많기 때문이다. 주체적인 것은 서양을 거부하는 것도 아니고 민족을 중심에 두는 것도 아니고 근대를 제대로 수용하는 것이다. 그것이 주체적인 것이다.

외세를 거부하는 것도 능력이지만 우리에게는 그럴 능력이 없다. 그러한 능력이 있었다면 진즉에 이리 되지도 않았을 것이다. 지금 우리는 서양을 따라가서 문제인 것이 아니라 제대로 따라가지 못해서 문제인데, 주체성에 대한 잘못된 의식이 걸림돌이 되고 있기 때문이라고 나는 생각한다. 서양을 따라가다가 우리 자신을 잃어버리고 완전히 남이 되지 않을까 하는 걱정은 붙들어 매도 좋다. 똑같은 위치에 도장을 두 번 찍을 수 없듯이 아무리 서양을 따라가려고 해도 완전히 서양처럼 될 수도 없고 되지도 않는다. 어떠한 반복도 차이를 발생시키게 마련이며 정체성은 바로 그러한 반복과 차이 사이 어딘가에 숨어 있을 것이다.

문제는 근대화라는 거대한 수레바퀴의 회전 아래에서 낡은 것은 깨어 부서지고 새로운 것은 아우성치며 튀어 오르는 것을 지켜봐야만 하는 참혹함이다. 노자는 천지불인天地不仁을 말했지만 현실은 '역사불인歷史不仁'이다. 근대화의 경험은 혼란 그 자체다. 일찍이 마르크스가 근대에는 '모든 견고한 것은 대기 속으로 녹아 사라진다.'라고 했지만, 식민지 근대화야말로 그에 견줄 정도가 아니다. 미국의 비평가 프레드릭 제임슨이 포스트모던의 특성을 가리켜 '비동시성의 동시성'이라고 지적했지만 아마 그가 한국에 왔다면 그리 말하지 못했을 것이다. 우리를 제쳐두고 '비동시성의 동시성'을 운운할 순 없다. 확실한 것은 아무것도 없다. 아니, 확실한 것이 딱 하나 있는데 그것은 생존, 바로 그것이다. 혼란 속에서 인간은 즉자적 생존에 절대적으로 매달리게 된다. 이땐 어떠한 역사적 비전이나 공동체적 윤리도 찾아보기가 어렵다. 지금 한국 사회가 그렇다. 이런 가운데 모든 분야와 직업은 탈구되고 재구조화되고 있다. 한국 현대건축 역시 이러한 현실에서 예외가 아니다.

　건축가 최춘웅의 「빼앗긴 건축의 미래」[20]라는 글에 나타난 산업 디자이너와의 비교가 흥미롭다. 나는 대부분의 산업 디자이너가 건축가를 부러워하는 것으로 아는데, 반대로 건축가가 산업 디자이너를 부러워할 수도 있구나 하는 점에서

인상적이었다. 이상헌의 『대한민국에 건축은 없다』[21]는 한국 사회에 제도적, 법적, 문화적으로 건축이 존재하지 않음을 통렬하게 지적하고 있다. 아마 이 점에서는 그래도 건축이 산업 디자인보다는 낫다고 생각하는데, 왜냐하면 산업 디자인의 현실은 더 웃기기 때문이다. 일례로 산업디자인진흥법 제2조에서 정의한 산업 디자인을 살펴보면 이렇다.

"이 법에서 '산업 디자인'이란 제품 및 서비스 등의 미적, 기능적, 경제적 가치를 최적화함으로써 생산자 및 소비자의 물질적, 심리적 욕구를 충족시키기 위한 창작 및 개선 행위(창작, 개선을 위한 기술 개발 행위를 포함한다)와 그 결과물을 말하며, 제품 디자인, 포장 디자인, 환경 디자인, 시각 디자인, 서비스 디자인 등을 포함한다."

뭐가 문제인지 알겠는가. 산업 디자인의 종류가 제품 디자인, 포장 디자인, 환경 디자인, 시각 디자인, 서비스 디자인을 포함한다니…. 이건 비유하자면 '연극이란 무대극, 영화, 뮤지컬, 서커스, 나이트클럽 공연을 포함한다.'라고 말하는 것과 같은 수준이다. 이것이 대한민국 산업디자인진흥법에서 규정하고 있는 산업 디자인의 정의다. 옐리네크의 '법은 도덕의 최소한이다.'라는 말이 있다. 이 말을 약간 바꾸면 '법은 학술

최춘웅이 리노베이션한 매일유업 중앙연구소

의 최소한'이라고 말할 수 있을 것이다. 대저 현재 한국에서 건축이건 산업 디자인이건, 이들이 놓여 있는 토대의 수준이 이렇다.

　문제는 그래서 어떻게 할 것인가. 내 생각은 이러한 현실을 외면하고 혼자만 잘살려고 해서는 안 된다는 것이다. 이러한 문제를 단기간에 해결할 수 없음은 물론이다. 인간이 500년을 살지 않는 한, 살아서 보람을 찾기란 쉽지 않다. 결국 핵심은 역사와 개인 사이에서 삶의 접점을 찾는 지혜를 발휘해야 한다는 것이다.

　이를 다른 말로 하면 역사의 수레바퀴의 축과 개인의 수

레바퀴의 축을 맞추는 것이라고 할 수 있다. 우리 삶을 구조 짓는 거대한 역사의 수레바퀴가 있고 나의 발 앞에 놓인 구체적이고 실존적인 삶의 수레바퀴가 있다. 두 수레바퀴의 운동은 커다란 차이가 있다. 역사의 수레바퀴가 한 번 돌기 위해서는 수많은 실존적 개인의 수레바퀴가 바퀴살이 보이지 않을 정도로 쌩쌩 굴러야 한다. 역사의 잔인한 운명을 우리는 안다. 인도인들은 크리슈나 신상을 실은 저거노트Juggernaut라는 수레바퀴에 깔려 죽으면 극락왕생한다고 믿었다. 그래서 신을 모시는 축제 때 수레바퀴에 스스로 몸을 던지는 사람들이 있었다고 한다. 어쩌면 이들은 개인의 비루한 삶을 포기하고 한시바삐 신의 품 안으로 뛰어들려고 하는 것인지도 모른다. 사실 자신이 역사적 존재임을 망각하고 하루하루 생존을 위한 삶을 살아가는 사람은 저거노트의 수레바퀴 아래 몸을 던지는 사람과 다르지 않다.

결국 우리가 취할 수 있는 가장 현명한 방법은 역사의 수레바퀴 회전과 나 개인 삶의 수레바퀴 회전 사이의 최적치를 구하는 것이다. 이는 당연히 쉽지 않은 일이다. 어느 정도 역사의 비극성과 삶의 한계성을 인정하면서 그 안에서 삶의 최대치를 추구하는 태도라고 할 수 있다. 거대한 역사의 순환 속에서 작은 개인의 순환을 이뤄내는 것, 이것이 문화의 실존이라고 나는 생각한다.

메일유업 중앙연구소 건축물의 역사 (사진: 최 범)

 최춘웅 건축의 키워드인 '기억'도 이러한 측면에서 되새길 필요가 있지 않을까 싶다. 그의 일련의 리노베이션 작업들, 예컨대 매일유업 중앙연구소, 레스토랑 라쿠치나 등은 역사의 기억을 쉽사리 놓지 않고 현재적 삶의 순환 속에 들여맞춰보려는 노력으로 보인다. 작가의 개인적 언어의 통일성보다는 차라리 역사 속 건축 언어의 차이들 속에서 무언가 이

야기를 끄집어내려는 의지가 드러나기 때문이다. 이 또한 서로 다른 수레바퀴들이 회전하면서 축을 맞춰보려는 노력이 아니겠는가. 분명히 말할 수 있는 것은 우리가 역사의 수레바퀴와 개인의 수레바퀴라는 두 축 사이에서 살아가는 존재라는 사실이다.

'문화적 기억'의 두 방향:
창조적 자산인가 기념품인가

정작 현대 한국인의 문화적 기억이
주로 식민 지배자 때문에 만들어진 것이라면,
반대편에서 이를 비춰낸 거울상으로
기념품을 들 수 있다. 사실 기념품이란
타자에 의한 현지 풍물의 이미지화라고
할 수 있다. 한국의 경우 개항 이후 도래한
서양인과 일본인이 투영한 이미지가
응결되어 기념품이라는 형태로 만들어졌던
것이다. 그러므로 기념품 역시 문화적 기억을
매개하는 중요한 매체라고 할 수 있겠다.

야나기 무네요시 전시

2006년 서울 일민미술관에서 야나기 무네요시柳宗悅에 관한 전시가 열렸다. 전시의 제목은 〈문화적 기억: 야나기 무네요시가 발견한 조선 그리고 일본〉이었다. 야나기 무네요시는 조선과 조선 예술을 사랑한 일본의 종교철학자이자 미학자였으며, 민예를 수집하고 민예론을 정립한 민예 운동가이기도 했다. 한국인들은 식민지 조선에 우호적이었던 제국의 지식인이라는 점 때문에 야나기에 고마워하기도 하고, 또 그의 진심을 흔쾌히 받아들이지 못하고 의심하기도 한다.[22] 그에 대한 관점은 엇갈리지만 그가 한국 문화의 탁월한 해석자였음은 부정할 수 없다. 해방 이후 대한민국 정부는 그에게 훈장을 수여함으로써 그가 한국 문화에 끼친 공헌을 인정했다. 그럼에도 이렇게 중요한 인물을 조명하는 전시가 해방 이후 약 60년 만에야 열렸다는 점은 매우 유감스럽다.

뒤늦게나마 동아일보사가 설립한 일민미술관이 이런 전시를 열게 된 데는 야나기 무네요시가 1922년《동아일보》에 「아! 광화문이여」라는 글을 기고한 인연이 작동하지 않았나 생각한다. 당시 일본이 조선총독부 건물을 지으면서 광화문을 헐어버리려고 했는데 야나기의 반대 운동으로 보존될 수 있었다. 주목할 것은 이 전시 제목에 사용된 '문화적 기억'이

민예론의 창시자 야나기 무네요시

라는 개념이다. 문화적 기억이라는 말은 원래 독일의 종교학자 얀 아스만Jan Assmann이 사용한 용어로, 야나기 무네요시 전시를 이 관점에서 접근한 것으로 보인다.

'문화적 기억'이라는 개념

기억은 현대 역사학에서 중심적인 개념이다. 프랑스 역사학자 모리스 알박스Maurice Halbwachs는 '집단기억'이라는 개념을 통해 모든 기억은 사회적으로 매개된다고 했다. 아스만은 알박스의 이론을 발전시켜 문화적 기억이라는 개념을 제시했다. 아스만은 기억이 문화적 맥락에서 의미화 과정을 거친다는 점에 주목하면서 기억은 문자, 회화, 영상, 건축물, 제의, 기념비, 박물관 등을 통해서 유지된다고 했다. 기억은 철저하게 이러한 매체에 의존할 수밖에 없는 것이다. 오늘날 우리가 문화재라고 부르는 것도 그중 하나일 것이다.

오늘날 한국인들의 문화적 기억의 상당 부분은 일본 식민 지배의 결과물이라고 할 수 있다. 일본은 조선의 문화재에 대해 체계적인 조사 연구 사업을 펼쳤다. 세키노 다다시關野貞 같은 관학자가 수행한 연구는 『조선고적도보朝鮮古蹟圖譜』라는 방대한 결실을 낳았다. 이러한 일련의 작업을 통해서 오늘날 우리의 문화적 기억이 형성된 것이다. 물론 일민미술관의 야나기 무네요시 전시 역시 그러한 테두리 안에 있다.

조선 시대에는 문화재라는 개념이 없었다. 문화재라는 개념 자체가 근대의 산물이며 조선보다 먼저 근대화한 일본이 서구로부터 받아들인 것이고, 이 역시 나중에 한국이 일본

으로부터 받아들인 것이 되었다. 물론 문화적 기억이 만들어지는 과정은 복잡하고 빛이 매질을 통과하면서 굴절되는 것처럼 울퉁불퉁 변형되곤 한다. 예컨대 일제가 석굴암을 파괴했다는 이야기도 실제로는 정반대였다. 말했다시피 조선 시대에는 문화재라는 개념이 존재하지 않았으며 유교를 숭상한 조선에서 불교 시설인 석굴암은 존재 자체가 잊힌 상태였다. 그러다가 20세기 초 일본인 우체부가 우연히 발견한 석굴암은 일본인들이 불교 문화재로 높이 평가하면서 보수, 관리돼 왔다. 그러니까 오늘날까지 석굴암이 보존된 것은 따지자면 일제 덕분이다. 이와 더불어 일제가 민족정기를 끊기 위해서 암반 위에 쇠말뚝을 박았다는 설화 등은 한국인들의 반일민족주의가 발명하고 변형시켜 뒤집힌 역사적 기억의 대표적인 사례라고 할 수 있다.

'문화적 기억'의 매체로서의 기념품

정작 현대 한국인의 문화적 기억이 주로 식민 지배자 때문에 만들어진 것이라면, 반대편에서 이를 비춰낸 거울상으로 기념품souvenir을 들 수 있다. 사실 기념품이란 타자他者에 의한 현지 풍물의 이미지화라고 할 수 있다. 한국의 경우 개항 이

후 도래한 서양인과 일본인이 투영한 이미지가 응결되어 기념품이라는 형태로 만들어졌던 것이다. 그러므로 기념품 역시 문화적 기억을 매개하는 중요한 매체라고 할 수 있겠다.

근대화로 조선의 전통 공예는 몰락했다. 그런 와중에 전통 공예의 맥을 잇기 위한 노력으로 대한제국 황실은 조선미술품제작소를 설립했다. 그러나 조선미술품제작소는 마침내 일본인의 손으로 넘어가고 조선의 전통 공예품은 일본인들의 취향에 맞춰 미니어처로 제작되기도 했다. 나는 이것을 오늘날 관광 기념품의 시조로 본다. 조선의 전통 공예는 독자적인 발전 경로를 찾지 못한 채 관광 기념품화됐던 것이다. 한국의 공예 정책은 오랫동안 관광정책의 하위 영역이었다. 지금도 공예품을 관광 기념품과 동일시하는 인식이 일반적이다.

기억과 기념: '문화적 기억'의 두 방향

한국에서 문화재는 사실상 관광 기념품이 되었다. 하지만 한국의 문화재를 체계적으로 조사하고 연구한 일본은 그것을 가져다가 자신들의 문화적 자양분으로 삼았다. 그러니까 야나기 등이 수행한 조선 예술에 대한 연구는 현대 일본 문화를 풍성하게 한 창조적 자산이 된 것이다. 야나기 무네요시의 아

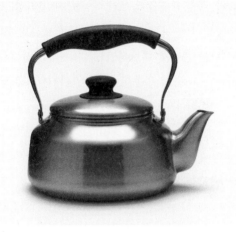

야나기 무네요시의 아들 야나기 소리가 디자인한 주전자

들 야나기 소리柳宗理의 디자인을 보면 잘 알 수 있다. 야나기 소리의 주전자는 조선백자의 넉넉한 품을 영락없이 닮았다. 현대 일본 디자인을 대표하는 기코만 간장병은 경주 첨성대의 허리선을 그대로 가져갔다. 물론 세상에 비슷한 형태는 많다. 나는 야나기 소리의 주전자와 기코만 간장병이 조선백자와 첨성대를 모방했다고 주장하려는 것이 아니다. 그러나 내가 이 사이에서 느끼는 어떤 문화적 유전자의 흐름 또한 결코 우연은 아닐 것이라고 생각한다.

문화적 유전자와 혈통적 유전자가 반드시 일치하는 것

은 아니다. 중국의 궁중음악인 아악雅樂이 한국의 종묘제례악으로 전승되고 있다는 사실을 인정한다면 일본 현대 디자인이 한국 전통 공예를 계승하고 있다는 내 말도 이해할 수 있을 것이다. 그리하여 문화적 기억의 문제는 민족 공동체를 넘어서는 '트랜스내셔널'한 것이 되었다. 제국이 기억의 주체라면 식민지는 기억의 객체이면서 기념의 주체가 되었다고나 할까. 기억과 기념 사이에는 이러한 역사의 강이 흐른다. 기억의 강이자 망각의 강이기도 하지만 말이다.

바우하우스는 어떻게
역사가 되었나

바우하우스가 세계적으로 알려진 데는
바우하우스가 문을 닫은 이후 주요 인물들이
세계 각지로 퍼져나가 다양한 활동을
하면서 그 영향력이 국제화됐기 때문이다.
이런 과정에서 바우하우스는 실제와 달리
과장된 면도 있고 신화화된 면도 있었다.
하지만 그러한 부분까지 모두 포함해서
바우하우스의 역사화 과정이라고
봐야 할 것이다. 그리고 이 과정에는 분명
니콜라우스 페브스너가 정초한 역사가
하나의 정전으로 자리하고 있었음은 말할
것도 없다.

바우하우스의 탄생

2019년은 바우하우스 설립 100주년이 되는 해다. 바우하우스는 디자인 학교지만 일반인들도 웬만큼 그 이름을 알 정도로 유명하다. 조금 과장하자면 바우하우스는 현대 디자인과 동의어로 생각될 정도의 위상이다. 그러한 바우하우스의 역사 또한 모든 역사가 그렇듯이 일정한 역사화 과정을 통해 만들어진 것이다. 불과 100년밖에 되지 않았지만 바우하우스의 역사화 과정은 '개체 발생은 계통 발생을 반복한다.'라는 명제처럼 역사의 발생 과정을 압축적으로 보여준다. 바우하우스를 중심으로 모던 디자인의 역사가 만들어지는 과정을 되짚어보면서 역사란 무엇인가 생각해 본다.

1919년 독일 바이마르에서 세워진 바우하우스는 혁신적인 디자인 학교였다. 바우하우스는 정확히 바이마르공화국(1919-1933)과 운명을 같이했다. 바우하우스의 의의를 찾자면 근대의 조형이 마주친 근본적인 문제, 즉 기술혁신이 가져온 생산방식의 혁명적 변화를 어떠한 조형 언어로 표현할 것인가 하는 것에 대해 종합적인 해결책을 제시한 것이다. 그리고 그 해결책이 곧 모던 디자인이었다. 물론 모던 디자인은 바우하우스가 홀로 만들어낸 것이 아니다. 모던 디자인은 19세기 이후의 여러 가지 흐름이 20세기의 새로운 조형 운동,

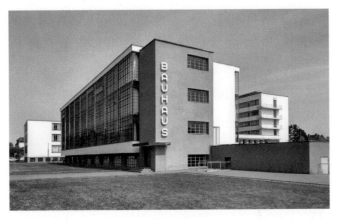
바우하우스 데사우

즉 추상미술과 만나면서 형성된 것이다. 다만 이 흐름들은 모두 바우하우스라는 저수지로 흘러들었고 그곳에서 합수合水하여 하나의 패러다임을 이뤘던 것이다. 바우하우스의 의의는 일단 이 지점에서 찾을 수 있다.

모던 디자인의 역사화

역사history는 이야기story다. 이야기에서 유래한 역사는 근대에 오면서 '과학'이 되었고 다양한 형태를 띠었다. 그렇다 하

더라도 넓은 의미에서 이야기의 일종이라는 사실은 변하지 않는다. 이야기는 주인공과 사건으로 이뤄져 있다. 디자인 역사도 예외가 아니다. 디자인 역사 또한 주인공과 사건으로 이뤄진 하나의 이야기에서 시작됐다. 그것은 곧 모던 디자인이라는 역사였다.

역사라는 말에는 '사실로서의 역사actual history'와 '기록으로서의 역사written history', 두 가지 의미가 있다. 실제로 일어난 사건으로서의 역사는 사실로서의 역사고, 사실로서의 역사를 대상으로 기록하고 연구한 것이 기록으로서의 역사다. 물론 사실로서의 역사가 없으면 기록으로서의 역사도 있을 수 없겠지만, 반대로 기록으로서의 역사가 없다면 사실로서의 역사가 알려질 수 없다는 의미에서 사실로서의 역사는 결국 기록으로서의 역사에 의존할 수밖에 없다.

그러면 디자인에서 최초의 기록으로서의 역사는 무엇이며 그 주인공과 사건은 무엇일까. 통상 최초의 디자인 역사서로 간주되는 것은 독일 출신의 영국 미술사가인 니콜라우스 페브스너Nikolaus Pevsner가 쓴 『모던 디자인의 선구자들』[23]이다. 이 책의 부제는 '윌리엄 모리스에서 발터 그로피우스까지'인데, 말 그대로 이들을 모던 디자인이라고 부르는 새로운 디자인 패러다임의 선구자로 간주하는 것이다. 그런 점에서 이 책은 윌리엄 모리스와 발터 그로피우스 등을 주인공으로 삼

은 모던 디자인의 영웅 서사이며 최초로 모던 디자인의 계보를 확립했다고 평가할 수 있겠다.

이 책이 1936년에 나왔으니 페브스너 자신이 20세기 초반의 모던 디자인 역사를 거의 동시대적으로 관찰하고 기록한 것이라고 할 수 있다. 페브스너가 '20세기의 양식'이라고 부른 모던 디자인은 적어도 19세기로부터 유래한 세 가지 흐름, 즉 윌리엄 모리스의 미술공예 운동, 공학적 건축, 아르누보가 하나로 합쳐진 것이다. 이러한 종합의 결과가 바로 모던 디자인이었으며 바우하우스는 그 중심을 차지한다.

물론 바우하우스가 세계적으로 알려진 데는 바우하우스가 문을 닫은 이후 주요 인물들이 세계 각지로 퍼져나가 다양한 활동을 하면서 그 영향력이 국제화됐기 때문이다. 이런 과정에서 바우하우스는 실제와 달리 과장된 면도 있고 신화화된 면도 있었다. 하지만 그러한 부분까지 모두 포함해서 바우하우스의 역사화 과정이라고 봐야 할 것이다. 그리고 이 과정에는 분명 니콜라우스 페브스너가 정초한 역사가 하나의 정전正典으로 자리하고 있었음은 말할 것도 없다.

바우하우스의 역사들

바우하우스가 세계적으로 알려지면서 그에 관한 기록과 연구들도 쏟아져 나왔다. 그중에서도 대표적인 것은 독일의 미술사가인 한스 마리아 빙글러Hans M. Wingler가 편집한『바우하우스』(1969)[24]라는 책이다. 연구서라기보다는 자료집에 가깝지만 바우하우스에 관한 가장 권위 있는 역사적 기록이라고 할 수 있다. 이와 더불어 바우하우스를 회고하는 전시들도 많이 열렸다.

　　흥미로운 점은 바우하우스에 대한 비판적 시각이다. 예컨대 미국의 저널리스트이자 미술 평론가인 톰 울프Tom Wolfe는『바우하우스로부터 오늘의 건축으로From Bauhaus To Our Our House』(1981)[25]에서 바우하우스를 비롯한 유럽 근대 건축의 압도적 영향하에 있는 미국 건축의 현실을 '식민지 콤플렉스'라고 꼬집으며 비판한다. 일종의 미국판 민중미술의 논리라고 할 수 있겠다. 일본의 실천적인 미술가 도미야마 다에코富山妙子는『해방의 미학』(1979)[26]에서 바우하우스를 진보적인 미술 운동으로 소개하면서도, 한편으로는 여성주의적 시각에서 바우하우스의 남성성을 비판하기도 했다. 이 두 사례는 다른 주체들에 따라 바우하우스가 전혀 다르게 수용될 수 있음을 보여준다.

김종균 외 17인, 『바우하우스』 (안그라픽스, 2019)

　　그동안 한국에서는 영국의 디자인 역사가인 질리언 네일러Gillian Naylor의 『바우하우스』(1961)[27]를 필두로 하여 몇 종의 번역서가 나왔을 뿐, 바우하우스에 관한 본격적인 연구서는 없었다. 그러다가 2019년, 바우하우스 100주년을 맞아 국내 전문가들이 집필한 바우하우스 저서가 처음으로 나왔다. 무려 열여덟 명의 필자가 참여한 『바우하우스』[28]가 그 책이다. 바우하우스 설립 100년 만에 출간된 최초의 바우하우스 연구서로 최소한의 면피는 한 것이라고 보아야 할 것인가.

무엇보다도 바우하우스의 명성을 단순히 소비하는 것이 아니라 우리의 관점에서 바우하우스를 어떻게 볼 것인가하는 점이 중요하다. 그리하여 우리 나름의 바우하우스관觀을 구축할 필요가 있다. (앞서 미국과 일본의 사례가 그런 시사점을 주지 않는가.) 지난 100여 년간 디자인의 역사를 바꾼바우하우스, 이제 그 역사는 다시 쓰일 것인가. 바우하우스의 역사화는 현재진행형이다.

복고의 계보학:

네오-레트로-뉴트로

.

'뉴트로'는 뭔가 이상하다.

레트로의 레트로인지 무언가 또 다른

새로운 감수성인지 아니면 단순한

레토릭인지, 아직은 알기 어렵다. 어쩌면

뉴트로는 말장난이다. 거듭 이야기했듯이

새로운 것은 과거가 아니라 현재다.

달라진 것은 과거가 아니라 현재며,

현재의 소비자들이 과거를 소비하는 방식이

새로워진 것이다. 내가 40여 년 전에 들었던

밴드 퀸의 〈보헤미안 랩소디〉를 처음 듣고

신박하다고 느끼는 요즘의 십 대처럼,

그들에게는 과거가 새로울 뿐이다.

그런데 진짜 새로운 것은 과거가 아니라

바로 그들 자신이다. 이처럼 과거는 언제나

새로운 현재를 통해 발견되며 현재의

필요에 따라 호출될 뿐이다.

복고라는 것

'뉴트로new-tro'라는 말이 유행이다. 뉴트로란 새로운new 복고 retro라는 뜻이다. 새로운 복고라니? 모순되지만 사실이다. 사실 알고 보면 복고는 오래된 것이 아니라 새로운 것이다. 왜 냐하면 복고는 오래된 것을 새로이 만나는 한 방식이기 때문이다. 그러니까 오래된 것이 없으면 새로운 것도 없지만 그 반대도 마찬가지다. 뉴트로는 새로운 복고다. 정확하게 말하면 새로운 복고 상품이다. '오래된 새것'이 아니라 '새로운 오래된 것'이다.

이 둘은 다르다. 왜냐하면 오래된 새것이란 헬레나 노르베르호지의 『오래된 미래』[29]처럼 우리가 도달해야 할 미래가 이미 과거에 실현돼 있었다고 보는 것이다. 그래서 우리의 미래는 과거가 된다. 그에 반해 새로운 오래된 것은 과거를 소환하는 현재를 지시한다. 그러므로 뉴트로에는 사실상 과거가 없다. 그렇다. 뉴트로는 과거를 소비하는 '새로운' 방식일 뿐이다. 그래서 과거가 없는 것이며 오로지 과거를 소비하는 현재의 '욕망'만이 있을 뿐이다. 오래된 새것이 미래를 가리킨다면 새로운 오래된 것은 현재를 가리킨다.

복고는 과거를 소환하는 한 방식이다. 그렇다면 왜 과거를 소환하는가. 이는 산이 거기에 있으니까 가는 것과 마찬

가지다. 과거를 소환하는 것은 과거가 있기 때문이다. 그러나 조금 더 정확하게 말하면 반드시 그렇지는 않다. 과거가 있다고 해서 모두 소환하는 것은 아니다. 과거 없는 현재가 어디 있겠는가. 과거가 있다는 사실과 과거를 소환하는 것은 동일한 사태가 아니다. 과거를 소환하는 일은 언제나 현재이기 때문에 과거 자체보다도 현재에 대해서 늘 더 많이 말해주는 것이다. 그러니까 복고는 과거 자체가 아니라 과거가 필요한 현재에 관한 이야기다. 이것이 바로 복고가 과거를 통해서 현재와 관계를 맺는 방식이고, 이 지점에 의미가 있는 것이다. 그러므로 이렇게 물어야 한다. 왜 현재는 과거가 필요한가? 과거가 필요한 현재의 상황과 욕망은 무엇인가?

역사적으로 볼 때 복고의 형태는 여러 가지다. 정치적으로는 왕정복고restoration가 있다. 일본의 메이지유신을 영어로는 Meiji Restoration이라고 한다. 막부 통치에서 천황의 직접 통치로 전환됐기 때문이다. 여기에는 나름의 일본사적 맥락이 있다. 문화적으로는 르네상스Renaissance가 있다. 서양사에서 르네상스는 문예부흥이라고 한다. 고대 그리스의 고전을 재발견함으로써 새로운 근대의 문을 연 것이다. 하지만 정치적, 문화적 의미에서 복고가 본격화된 것은 18-19세기에 이르러서였다. 프랑스혁명이 일어나면서 고대 로마 공화정에 관한 관심이 생겨났고 낭만주의 문예사조 역시 현실로부

터의 도피를 고대 세계에 대한 동경으로 대체하곤 했기 때문이다. 복고가 현재를 중시하는 근대와 함께 본격적으로 시작됐다는 것처럼 아이러니한 것은 없다. '사람은 자신의 시대를 살아야 한다.Il faut être de son temps.' 근대의 구호는 이것이었는데 말이다.

'네오'의 시대

근대는 부활의 시대였다. 근대의 출발인 르네상스가 그랬고, 르네상스 이후에도 과거로의 질주는 잇달았다. 그렇다면 중세적인 과거와 단절함으로써 새로운 인간중심주의적인 질서를 구축한 근대는 왜, 어찌 보면 모순되게 여겨질 정도로 과거와의 연결을 추구한 것일까. 이는 역설적으로 근대가 자신의 정당성을 확보하는 방법을 '과거의 발견'에서 찾았기 때문이다. 미국과 프랑스혁명은 고대 그리스와 고대 로마의 공화정을 모델로 삼았다. 그리하여 고전주의를 재해석한 신고전주의Neo-classicism가 공화국의 예술 양식으로 자리 잡았다. 그리스 신전을 모방한 건물들이 세워졌고 '호레이쇼Horatio'나 '버질Vergil' 같은 로마식 이름이 유행했다. 트로이와 헤르쿨라네움 같은 고대 유적까지 발굴되면서 고대에 대한 판타지는

더욱 강화됐다. 이처럼 근대의 '고대에 대한 사랑'은 정치와 문화, 예술 전반에 걸친 것이었다.

고대의 재발견이 촉발한 근대의 산물들은 한결같이 새롭다는 의미의 라틴어 접두어 '네오neo'가 앞에 붙었다. 네오고딕, 네오르네상스, 네오바로크…. 네오는 이 당시 복고 양식을 가리키는 공통어가 되었다. 앞서 말했듯이 18-19세기의 복고는 과거의 재발견을 통해 현재를 정당화하는 정치적, 문화적 기능을 수행했다. 이 시기는 정치혁명으로 시민계급이 등장하고 산업혁명으로 산업화가 이뤄지던 때다. 새로운 계급과 사회체제는 자신들의 정당성을 고대로부터 끌어왔던 것이다. 사실 이러한 현상은 새삼스럽지 않다. 고대 중국에서도 공자가 과거의 주周나라를 모범으로 삼았던 것처럼 현재의 기원을 과거에 두는 경우는 역사 속에서 셀 수 없이 많으니까 말이다.

'레트로'의 시대

20세기는 '레트로retro'의 시대다. 레트로는 대중 소비사회의 과거 소비 방식이다. 이제 상품들은 '레트로'라는 표지를 달고 나온다. 이는 20세기의 레트로가 18-19세기의 네오와 무엇이

다른지를 말해준다. 첫째, 레트로는 상품이다. 둘째, 레트로는 대중문화 현상이다. 셋째, 레트로는 정서적 균형의 기능이 있다.

레트로가 상품이라는 것은 앞서 언급한 것처럼 20세기 소비문화의 코드이기 때문이다. 즉 레트로는 과거를 소비하는 대중문화 현상이다. 마지막으로 레트로의 기능이 정서적 균형을 추구한다는 점은 설명이 조금 필요하다. 이는 18-19세기의 네오가 정치적, 문화적 현상이었던 데 반해 20세기의 레트로는 대중문화적 현상이라는 사실과 관련이 있다. 그러니까 18-19세기의 네오가 현재의 정치적, 문화적 정당화를 위해 과거를 활용했다면, 20세기의 레트로는 복잡한 현실에서 정서적 균형 감각을 회복하기 위해 현재의 (잃어버린) 짝으로서의 과거를 불러들였다고 할 수 있다.

19세기 말과 20세기 초 사이의 아르누보Art Nouveau는 자연적인 감성을 발견함으로써 기계화된 산업사회와의 균형을 시도했다. 이처럼 20세기의 레트로는 과거의 발견을 통해 '낯선' 현재와 감성적 균형을 추구한 것이다. 제국주의의 팽창과 제1차 세계대전, 파시즘의 등장과 제2차 세계대전, 냉전과 대중 소비사회의 대두. 영국의 마르크스주의 역사학자 에릭 홉스봄Eric Hobsbawm이 '극단의 시대the age of extreme'라고 부른 이런 시대에 과거로 향하는 감수성은 불안정한 현재에 대한 정

제17회 서울디자인페스티벌《YOUNG RETRO: 미래로 후진하는 디자인》포스터
(디자인: 햇빛스튜디오, 모션 그래픽: 이송아)

서적 균형추로서 역할을 했다고 말할 수 있기 때문이다.

　무엇보다도 20세기의 레트로는 과거에 대한 향수가 이미지와 스타일의 소비와 결합해 나타난 대중문화적 현상이었다. 이러한 현상은 일종의 유행으로서 주기적으로 반복해 출몰하는 특징을 보인다. 마치 주기적으로 투여해야만 하는 정신적 약물과도 같은 것이 돼버린 것이다. 그리고 젊은이들의 저항 문화와도 자주 결합했다. 20세기 초중반의 아르데코

Art Déco와 제2차 세계대전 이후 아르누보의 리바이벌, 히피와 집시 스타일 등, 온갖 복고 스타일이 청년 세대의 정체성을 드러내는 기호가 되어 명멸해 간 점 또한 18-19세기의 네오와는 결정적으로 달랐다. 18-19세기의 네오가 주로 정치적, 예술적 실천을 통해서 드러났다면 20세기의 레트로는 소비적 실천을 통해서 작동했다.

'뉴트로'의 시대

'뉴트로'는 뭔가 이상하다. 레트로의 레트로인지 무언가 또 다른 새로운 감수성인지 아니면 단순한 레토릭인지, 아직은 알기 어렵다. 어쩌면 뉴트로는 말장난이다. 거듭 이야기했듯이 새로운 것은 과거가 아니라 현재다. 달라진 것은 과거가 아니라 현재며, 현재의 소비자들이 과거를 소비하는 방식이 새로워진 것이다. 내가 40여 년 전에 들었던 밴드 퀸의 〈보헤미안 랩소디〉를 처음 듣고 신박하다고 느끼는 요즘의 십 대처럼, 그들에게는 과거가 새로울 뿐이다. 그런데 진짜 새로운 것은 과거가 아니라 바로 그들 자신이다. 이처럼 과거는 언제나 새로운 현재를 통해 발견되며 현재의 필요에 따라 호출될 뿐이다.

지금 한국 사회에서는 도시 재생이 커다란 사회적 이슈

다. 그런 가운데 서울 익선동이 '레트로'의 성지가 되어 새로운 '핫 플레이스'로 뜨는가 하면, 모 국회의원이 남쪽 도시에 부동산을 매입한 것을 두고 지역개발인가 아닌가 뜨거운 논란이 일고 있다. 이런 가운데 우리는 뉴트로라는 수상쩍은 복고의 시대를 맞이하고 있다. 뉴트로에서 새로운 것은 무엇인지를 누가 알려줄 것인가. 과연 뉴트로는 복고의 계보학에 이름을 올릴 만한 자격이 있을까. 아직은 말하기 이르다.

그보다는 이렇게 물어야 하지 않을까. 18-19세기와 20세기가 각기 나름대로 복고가 필요했던 현실적 조건들이 있었던 것처럼 지금 21세기를 살고 있는 우리에게 그런 조건들이 있다면 과연 무엇이어야 할까. 내 생각엔 생태적 복원에 대한 상상력이 아니라면 달리 찾기 어려울 것으로 보이는데, 물론 뉴트로가 그와 관련돼 있다는 증거는 전혀 없다. 현재에서 뉴트로는 그저 복고 신상일 뿐이다. 그래서 나는 젊은이들이 〈보헤미안 랩소디〉를 '떼창'하는 모습을 보면서 잠시 추억에 잠긴다. 그런데, 그러면 안 되냐고? 아니, 안 될 것은 전혀 없다. 다만 나는 이 오래된 새것에 대한 상념에 잠깐 빠질 뿐이라고.

고궁에서 한복 입기의 진짜 의미

조금 더 솔직히 말하면 고궁은 대한민국
최고의 관광 명소다. 역사적 의미는
잠시 차치하고, 그런 점에서 고궁은
조선왕조라는 시대를 배경으로 수문장
교대식 등 리얼리티 사극이 날마다 펼쳐지는
연극적 공간이라고 할 수 있다. 따라서
이 공간에 가장 잘 어울리는 드레스 코드가
한복인 만큼, 이러한 연극의 자발적 참여자인
한복 착용자에게 무료입장 정도의 혜택을
제공하는 것을 두고 뭐라 할 일은 전혀
아니다. 고궁에서 한복 입기는 조선시대
코스프레이자 실감 나는 문화유산의 분위기
살리기로서, 그 자체로는 문제가 될 것이
없어 보인다.

프랑스 사회학자 장 보드리야르는 디즈니랜드가 있는 진짜 이유는 미국 사회 전체가 디즈니랜드라는 사실을 감추기 위해서라고 한다. 그러니까 미국 사람들은 디즈니랜드를 구경하면서 자신들의 현실이야말로 디즈니랜드스럽다는 사실을 망각한다는 것이다. 독립기념관에는 일본 형사가 독립투사를 고문하는 모습의 디오라마가 있다. 이것을 보며 일제의 악행에 분노하는 동안 대한민국에서도 오랫동안 고문이 자행됐다는 사실은 가려지고 만다. 독립기념관의 디오라마는 마치 디즈니랜드처럼 이 땅의 현실을 보지 못하도록 작용하는 것이 아닐까.

사람들은 무엇을 보고 무엇을 보지 못할까. 달을 가리킬 때는 달을 봐야지 손가락을 보면 안 된다고 말한다. 하지만 놀랍게도 진실은 달도 손가락도 아닌, 그 사람의 등 뒤에 숨어 있는 경우가 적지 않다. 그래서 누군가가 저기를 가리키면 오히려 그 사람의 등 뒤를 살피는 것이 속지 않는 길일 수도 있는 법이다.

2018년, 종로구청은 전통 한복이 아닌 '국적 불명'의 한복을 입은 사람은 고궁에 무료입장시키지 말 것을 문화재청에 요청했다. 그런데 문화재청에서는 몇 가지 현실적인 어려움을 들어 난색을 표했다. 이런 일로 또다시 '한복이란 무엇인가' 하는 논쟁이 불붙기 시작했다. 어떤 이는 가슴을 드러

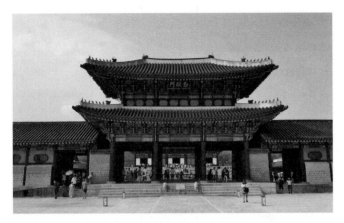
대한민국 최고의 관광 명소인 경복궁

낸 조선시대 여성의 사진을 SNS에 올리며 "이것이야말로 전통 한복이다."라면서 이런 처사를 조롱하기도 했다. 과연 한복이란 무엇인가.

　아니, 그 전에 한복을 입은 사람에 한해 무료입장을 시켜준다는 고궁은 무엇인가를 먼저 물어보자. 고궁은 조선시대에 왕이 살던 곳이다. 물론 지금은 왕이 살지 않는다. 대한민국은 왕국이 아니라 공화국이기 때문이다. 그런 점에서 고궁은 영국의 버킹엄궁전이나 일본의 황거皇居와 다르다. 고궁은 문화유산이지, 청와대나 정부 청사와 같은 현재의 정치적 공간이 아니다. 이를 혼동하면 안 된다.

조금 더 솔직히 말하면 고궁은 대한민국 최고의 관광 명소다. 역사적 의미는 잠시 차치하고, 그런 점에서 고궁은 조선왕조라는 시대를 배경으로 수문장 교대식 등 리얼리티 사극이 날마다 펼쳐지는 연극적 공간이라고 할 수 있다. 따라서 이 공간에 가장 잘 어울리는 드레스 코드가 한복인 만큼, 이러한 연극의 자발적 참여자인 한복 착용자에게 무료입장 정도의 혜택을 제공하는 것을 두고 뭐라 할 일은 전혀 아니다. 고궁에서 한복 입기는 조선시대 코스프레이자 실감 나는 문화유산의 분위기 살리기로서, 그 자체로는 문제가 될 것이 없어 보인다.

그런데 여기에서 직시할 것이 있다. 다시 '한복이란 무엇인가?'라는 물음과 '고궁이란 무엇인가?'라는 물음을 하나로 엮어서 '고궁에서 한복 입기란 무엇인가?'라는 물음을 던져보자. 이 대목에서 먼저 확인해야 할 것은 한복은 이제 생활복도 의례복도 아니고 놀이옷이라는 사실이다. 지금 우리 사회에서 한복을 가장 많이 입는 이들은 기성세대가 아니라 사극 등을 통해 한복을 문화 콘텐츠로서 체험한 젊은 세대다. 이들에게 한복 입기는 놀이다. 이런 현실에서 한복의 생활화와 세계화 주장은 한참을 헛짚은 주장이다. 그것이야말로 시대착오 또는 주제넘은 제국주의적 욕망의 표출일 뿐이다.

물론 근래 새로운 디자인의 한복이 많이 등장했고 일상

경복궁에서 한복을 입고 즐기는 사람들

에서 한복을 입는 경우도 늘어났지만 이것이 한복의 생활화를 증명하지는 않는다. 그보다 젊은이들의 하위문화로, 자발적인 쾌락과 차별화된 취향의 산물로 보아야 한다. 답은 한복의 놀이화다. 이미 젊은이들은 그렇게 한복을 입고 있다. 그리고 한복의 놀이화는 한복의 생활화나 세계화보다 훨씬 더 싹수가 파랗다. 나는 한복의 미래가 생활화나 세계화 같은 국수주의적 발상이 아니라 놀이화와 문화 콘텐츠화에 달려 있다고 생각한다. 그러기 위해서는 한복에 대한 고정관념과 엄

숙주의에서 벗어나야 한다. 고로 한복은 제대로가 아니라 '제멋대로' 입는 것이 좋다.

그런데 무료입장 여부 논쟁에 가려진 고궁에서 한복 입기의 진짜 비밀은 다른 데 있을지도 모른다. 다시 보드리야르식으로 말하자면 고궁이 거기에 있는 이유는, 아니, 거기를 진짜 왕궁이라고 믿고 거기에 맞게 한복을 갖춰 입어야 한다고 강조하는 이유는 사실은 고궁 바깥도 조선시대와 그리 다르지 않다는 사실을 숨기기 위한 것은 아닐까. 디즈니랜드에 있는 백설공주의 성이 진짜 성처럼 보여야 하듯이, 고궁은 진짜 왕궁처럼 보여야 하며 그러기 위한 가장 좋은 소품이 전통한복이라고 믿는 것은 아닐까.

보드리야르는 이런 말도 했다. 우상은 신의 존재를 증명하기 위한 것이 아니라 신이 없다는 사실을 감추기 위해서 거기에 그렇게 세워져 있는 것이라고. 그러니까 우상 뒤에는 아무것도 없다. 있다면 우상의 존재를 믿고 싶어 하는 욕망만이 있을 뿐이다. 그래서 기실 부재의 기호에 지나지 않는다. 어쩌면 우리에게 없는 것은 왕이 아니라 공화국이라는 사실을 감추는 부재의 기호로서 고궁은 그렇게 존재하는 것일지도 모른다. 모름지기 연극은 실감 나게 해야 하는 법이지만 그렇다고 해서 연극과 현실을 혼동하면 곤란하다. 왕궁의 존재를 너무 진지하게 믿으면 공화국에 대한 반역이 된다. 대한민국

정부가 수립된 지 70여 년이 지났다. 광화문을 바라보는 우리의 등 뒤에 있는 것은 공화국인가 왕국인가. 고궁에서 한복입기의 진짜 의미는 이 물음과 결코 무관하지 않다.

디자인과 윤리

죽이는 디자인, 살리는 디자인:
대중 소비사회에서
디자인의 역할

오늘날 사물의 수명을 결정하는 요인은
기술이라기보다는 오히려 디자인이다.
디자인만이 진정으로 사물을 죽일 수 있다.
그리고 이러한 사물의 죽음이 인간에게
복수하는 것, 그것이 바로 현대의 생태
위기다. 디자인이 초래하는 사물의 대량
학살과 생태 위기에 대한 문제의식으로부터
'지속 가능한 디자인'이라는 명제가
제출된다. 지속 가능한 디자인이란
말 그대로 디자인에서의 지속 가능성을
확보하는 것이다.

인간은 죽지 않는다

"인간은 죽지 않는다. 왜냐하면 인간인 동안에 그는 살아 있으며, 죽음이 다가온 순간에 그는 더 이상 인간이 아니기 때문이다. 그러므로 인간은 인간으로서 결코 죽는 법이 없다."

그리스 철학자 에피쿠로스에 따르면 인간은 죽지 않는다. 그렇다면 죽음이란 무엇인가. 우리는 어떻게 죽을 수 있는가. 저 논리는 삶과 죽음 사이를 무한 분절하여 나온 결과다. 화살은 결코 과녁을 맞힐 수 없다. 끊임없이 과녁에 가까이 다가갈 수 있을 뿐이다. 하지만 우리는 경험적으로 화살이 과녁에 꽂힌다는 사실을 안다. 에피쿠로스의 말은 삶과 죽음의 연속성을 부정하는, 삶과 죽음에 대한 독특한 사고방식을 보여준다. 삶은 죽음에 속하지 않고 죽음 또한 삶에 속하지 않는다. 그러므로 삶과 죽음은 전혀 다른 세계의 일이며 어떠한 공통점도 없다. 그렇기 때문에 살아서는 결코 죽을 수 없으며 죽으면 결코 살아 있을 수 없다는 것이다.

이는 삶과 죽음을 연속적으로 보려는 모든 초월적, 종교적 태도를 비웃는다. 종교는 삶과 죽음의 불연속성을 부정하고 뛰어넘음으로써 죽음에 대한 인간의 두려움을 극복하려고 한다. 하지만 에피쿠로스의 말은 이 둘을 철저히 분리함으

로써 죽음에 대한 두려움이 성립할 가능성 자체를 차단하려
는 듯하다. 그에게 삶은 죽음의 타자이며 죽음 또한 철저히
삶의 타자일 뿐이다. 이러한 세계는 정태적이며 어떠한 운동
도 없다. 하지만 운동이 개입하는 순간 삶과 죽음 사이에 놓
인 장벽은 무너지며 이 둘은 관통된다. 삶과 죽음은 상호 침
투하면서 운동의 잔인한 법칙 속으로 밀려든다.

사물의 삶과 죽음

사르트르는 인간의 삶은 사물과 달리 계획돼 있지 않기 때문
에 얼마든지 자유로운 선택이 가능하다고 말했다. 이것이 실
존주의다. 실존주의는 '신이 없다면 무엇이든 가능할 것이다.'
라고 말한 도스토옙스키에게서 이미 예비되어 있었다. 과연
신이 없으면 자유로울까, 아니면 허무할까. 각자 알아서 판단
할 일이다. 다만 절대자의 부재를 허무주의로 받아들이지 않
고 적극적인 삶의 선택 기회로 받아들인 사르트르의 실존주
의는 인간 해방의 복음일 수 있다. 그래서 그는 『실존주의는
휴머니즘이다』라는 책을 쓰기도 했다. 실존주의Existentialism는
허무주의Nihilism의 긍정적 버전이었던 것이다.

하지만 인간과 달리 사물의 삶은 분명 계획돼 있다. 왜

냐하면 인간은 신이 있는지 없는지 모르지만 사물은 인간이라는 신이 있기 때문이다. 그렇다면 인간은 사물에게 어떠한 운명을 부여했는가. 사물은 인간의 필요에 따라 창조된 만큼당연히 인간에게 필요한 물리적, 기능적 조건을 갖춰야 한다.반대로 말하면 인간이 사물에 물리적, 기능적 조건을 부여하는 만큼 사물이 존재한다고 할 수 있다. 그러므로 사물의 수명을 결정하는 요인은 바로 그 물리적, 기능적 조건의 한계다. 전통 사회에서는 최대치를 추구했다. 사물도 인간처럼 오래 사는 것이 미덕이었다. 그래서 깨진 바가지도 꿰매어 쓰면서 사물의 물리적, 기능적 조건이 전부 소진될 때까지 사용했던 것이다. 하지만 오늘날 사물의 미덕은 오래 사용하는 것이아니다. 소비사회에서 사물은 물리적 생명이 다하기도 전에시장의 논리로 퇴출당한다. 이것이 바로 자본의 이익을 극대화하는 대중 소비사회의 메커니즘이다. 그리하여 오늘날 사물의 운명을 결정하는 것은 기술이 아니라 마케팅이 되었다.마케팅에는 제품 수명이라는 개념이 있다. 제품의 삶은 미리계산되며 적절한 시기에 새로운 제품이 등장하면 기존 제품은 시장에서 사라진다. 따라서 오늘날 사물의 내구성은 더 이상 중요한 가치가 아니다. 인간의 수명은 갈수록 늘어나지만,오히려 사물의 수명은 갈수록 줄어든다.

디자인이 초래하는 죽음

오늘날 사물의 수명을 결정하는 요인이 마케팅이라고 할 때, 사물의 수명을 미적으로 표현하는 요인은 디자인이다. 디자인에서는 이를 인위폐기 또는 계획적인 진부화planned obsolescence라고 부른다. 새로운 디자인의 제품을 내놓음으로써 기존 제품을 유행에 뒤떨어진 것으로 만들어버리는 것이다. 낡은 것으로써 새것이 필요하다고 여기는 것이 아니라 반대로 새것이 낡은 것을 만들어낸다고나 할까. 현대 디자인에서 이러한 방법은 아주 보편적이다.

이러한 방법을 체계적으로 도입한 곳은 1930년대 미국의 자동차 산업이었다. 제너럴모터스GM는 '미술색채부'라는 이름의 디자인 부서를 설치하고 스타일링을 주된 디자인 기법으로 도입했다. 스타일링이란 자동차엔진이나 섀시 등 내부 구조는 그대로 둔 채 외형만 바꾸는 것을 말한다. 미국 자동차 산업의 원조인 포드사는 T형 이래 모델을 변경하지 않았다. 그런데 후발 주자인 GM은 모델을 변경함으로써 포드사의 아성에 도전했다. 그리하여 정기적인 모델 변경model change 정책과 매년 일부만 바꾸는 부분 변경minor change 정책을 실행했다. 새로운 모델이 나오면 기존 모델은 구식이 된다. 새것이 낡은 것을 창조한다. 일종의 소비자 공학consumer

engineering이었다.

1950년대 미국의 저널리스트였던 밴스 패커드Vance Packard는 『쓰레기 제조자들The Waste Makers』이라는 책에서 광고와 디자인이 오늘날 쓰레기를 제조하는 대표자들이라고 비판했다. 현대사회에서 디자인이야말로 그러한 인위폐기의 주범으로, 사물에게는 죽음의 사자使者인 셈이다. 독일의 철학자 볼프강 하우크는 이를 미적 혁신Ästhetische Innovation이라고 부르며 자본주의 디자인의 필연적인 귀결이라고 지적했다. 1970년대 미국의 디자인 교육자 빅터 파파넥 역시 상업화된 소비주의 디자인을 정면으로 부정하고 '필요를 위한 디자인'을 주장했다.

이처럼 오늘날 사물의 수명을 결정하는 요인은 기술이라기보다는 오히려 디자인이다. 디자인만이 진정으로 사물을 죽일 수 있다. 그리고 이러한 사물의 죽음이 인간에게 복수하는 것, 그것이 바로 현대의 생태 위기다. 디자인이 초래하는 사물의 대량 학살과 생태 위기에 대한 문제의식으로부터 '지속 가능한 디자인sustainable design'이라는 명제가 제출된다. 지속 가능한 디자인이란 말 그대로 디자인에서의 지속 가능성을 확보하는 것이다. 이것은 어떻게 하면 가능할까. 우선 3R, 즉 자원절약reduction, 재사용reuse, 재활용recycle이 있다. 디자인 과정에서 이러한 방법들을 고려할 것이 요구된다. 하지

조선 목가구를 대표하는 오동나무장

만 가장 근본적인 것은 디자인 미학에서의 '지속 가능성'이다. 다시 말하면 감수성 자체가 지속 가능해야 한다. 이른바 '지속 가능한 미sustainable beauty'이다.

에피쿠로스의 말처럼 인간은 결코 인간으로서 죽지 않듯이 오늘날 제품도 결코 제품으로서 죽지 않는다. 제품이 아닌 다른 논리가 죽인다. 과거 우리 조상들은 딸을 낳으면 오동나무를 심었고 딸이 시집을 갈 때면 그 오동나무를 베어서 장롱을 만들어 혼수로 삼았다. 그러면 시집간 딸은 오동나무

장롱에 손때를 묻혀가며 대를 물려 사용했다. 이제 이러한 일은 호랑이 담배 피우던 시절의 이야기가 돼버렸다. 그런데 이 기억을 다시 호출해야 할 때가 됐다. 오래된 기억이 오래된 미래다. 인간의 수명은 갈수록 늘어나고 사물의 수명은 갈수록 짧아지는 시대에 다시 생각해 볼 문제다.

디자이너의 자존감,
　　과대망상과 자괴감 사이에서

하지만 역사라는 물질적 과정과 그것의
관념적 반영물인 의식이 반드시 일치하지는
않는다. 디자인사는 특정 시기,
일군의 디자이너들의 의식이 낭만주의
예술가의 의식과 별반 다르지 않음을
보여준다. 20세기 초 모던 디자이너들이
그러한데, 그들은 차라리 르네상스와
낭만주의 예술가 의식의 계승자에 가깝다고
할 수 있다. 그래서 그들의 자존감은
하늘을 찌를 듯이 높았다. 그런 점에서 모던
디자이너와 오늘날의 '세속적인' 디자이너는
정신적 DNA가 다르다고 할 수 있다.
모던 디자이너는 오늘날 디자이너의
직계 조상이 아니다.

디자이너의 신화

자신의 초상화를 그려주던 티치아노가 붓을 떨어뜨리자 카를 5세는 직접 허리를 굽혀 붓을 주웠다. 레오나르도 다빈치는 프랑수아 1세의 초청으로 앙부아즈에서 편안한 말년을 보낸 후 마침내 그의 품에 안겨 숨을 거뒀다. 이 이야기들은 사실이 아니다. 하지만 이 전설들은 르네상스 이후 달라진 예술가의 위상을 매우 인상적으로 묘사하고 있다. 오늘날 우리가 알고 있는 미술은 르네상스 시대에 만들어진 것이다.

중세 때까지 미술은 한갓 저급한 기술vulgar art에 지나지 않았다. 그러다가 르네상스 시대에 이르러 회화, 조각, 건축 같은 것들이 인문학으로 인정받으면서 오늘날과 같은 미술fine art이 됐다. 그런데 당시에 미술을 가리키는 용어는 라틴어 '아르티 델 디세뇨arti del disegno'였는데, 키워드인 '디세뇨'는 영어 '디자인design', 불어 '데생dessin'의 어원이기도 하다. 르네상스 시대의 '디세뇨'는 오늘날 디자인이라는 말과 형태가 비슷할 뿐 뜻은 달랐는데, 그땐 디자인이 아니라 미술을 의미했다. 그렇지만 서양 최초의 미술이라는 용어가 오늘날 디자인의 어원이라는 사실은 서양 문화사에 숨겨진 비밀 아닌 비밀이라 할 수 있겠다.

아무튼 르네상스 시대에 발아한 예술가 신화는 낭만주

의에 이르러 정점에 달한다. '시인은 세계의 숨은 입법자다.'
라는 시인 셸리의 말이 이를 증명한다. 이제 예술가는 신을
대신하는 이 세상의 창조자인 것이다. 서양의 근대는 중세의
신을 대신하여 인간을 세계의 중심에 위치시켰는데, 그중에
서도 최고의 존재는 예술가였다. 오늘날에도 예술가의 신화
는 다소 퇴색된 채로나마 계승되고 있다. 물론 이제는 대중적
인 스타, 연예인에게 옮겨 간 것인지도 모르지만 말이다.

그런데 근대의 예술가 신화를 나눠 가진 존재 중에는 디
자이너도 있다. 물론 디자이너라는 역할은 노동의 분업이라
는 역사적 과정의 산물이며, 디자인사가史家 에이드리언 포
티의 주장처럼 18세기 말 영국의 도자기 산업에서 그 원형을
찾을 수 있는지도 모른다. 하지만 역사라는 물질적 과정과 그
것의 관념적 반영물인 의식이 반드시 일치하지는 않는다. 디
자인사는 특정 시기, 일군의 디자이너들의 의식이 낭만주의
예술가의 의식과 별반 다르지 않음을 보여준다. 20세기 초 모
던 디자이너들이 그러한데, 그들은 차라리 르네상스와 낭만
주의 예술가 의식의 계승자에 가깝다고 할 수 있다. 그래서
그들의 자존감은 하늘을 찌를 듯이 높았다. 그런 점에서 모던
디자이너와 오늘날의 '세속적인' 디자이너는 정신적 DNA가
다르다고 할 수 있다. 모던 디자이너는 오늘날 디자이너의 직
계 조상이 아니다.

크리에이터의 계보학

서양에서 창조는 오랫동안 신의 전유물이었다. 왜냐하면 진정한 창조란 '무無로부터의 창조creatio ex nihilo'를 의미하며 이는 신만이 할 수 있기 때문이다. 그러므로 유有에서 유有를 만들어내는 것, 즉 그림을 그리거나 아이를 낳는 행위는 창조가아니라 생산이었다. 어쨌든 이미 존재하는 것들, 예컨대 재능, DNA 등을 변형하거나 재생산하는 행위에 지나지 않았기때문이다. 하지만 신의 독점물이었던 창조라는 개념은 점차변모해 갔다. 가장 먼저 신에게서 창조라는 권능을 빼앗은 자들은 앞서 이야기한 예술가들이었다. 칸트의 미학이 보증해주듯이 근대의 예술가는 신과 같은 창조자, 즉 크리에이터가되었다. 그로부터 시간이 한참 흐른 뒤인 오늘날 크리에이터라는 말을 가장 많이 사용하는 분야는 광고와 디자인이다. 이제 창조라는 말은 광고와 디자인의 전유물이라고 해도 과언이 아니다. 디자이너라는 단어는 크리에이터와 동의어처럼사용되고, 광고 회사에 가보면 부서 이름이 죄다 '크리에이티브 1팀' '크리에이티브 2팀'이다.

독일의 마르크스주의 철학자 볼프강 하우크는 저서 『상품미학비판』에서 디자인을 자본주의의 상품미학이라고 부르며 비판한다. 물론 마르크스주의처럼 자본주의 자체를 부

미국 디자이너 레이먼드 로위

정하지 않는 이상 오늘날 디자인의 필요성을 외면할 수는 없다. 현대사회는 대량생산과 대중 소비라는 산업사회의 메커니즘에 긴밀하게 연결돼 있어서 디자인 없이는 굴러갈 수 없다. 그러므로 자본주의를 멸망시키기 위해서는 굳이 폭력혁명을 일으킬 필요가 없다. 바로 이 생산-소비 메커니즘을 멈추게만 한다면 자본주의는 사망에 이른다.

사실 자본주의적 관점에서 볼 때 모던 디자이너들은 별로 도움이 되지 않는 존재였다. 예술가적 자존감에 충만했던 그들은 시장 친화적이지 않았기 때문이다. 다수의 모던 디자이너가 사회주의적인 지향을 띤 것도 결코 우연이 아니었다.

모던 디자이너와는 달리 현실적이며 시장 친화적인 디자이너의 모델은 1930년대 미국에서 만들어졌다. 1929년 자본주의를 죽음으로 몰아넣을 것만 같았던 대공황이 닥쳤고, 이런 가운데 기업들은 판매 촉진을 위한 수단으로 디자인을 적극 도입하기 시작했다. 그중 성공적인 몇몇 디자이너는 그들의 손이 닿는 물건마다 판매고를 올려주는 미다스와 같은 존재로 인정받았다. 당시 가장 잘나갔던 산업 디자이너 레이먼드 로위Raymond Loewy는《타임》지의 표지를 장식하기도 했다. 이제 디자이너들의 자존감을 채워주는 것은 예술가 의식이 아니라 비즈니스맨 또는 대중적인 스타 의식이었다. 현생 디자이너의 직계 조상은 바로 이들이다.

한국 디자이너의 초상과 자괴감 또는 자존감

오늘날 한국 디자이너는 어떤 자존감이 있을까. 기업을 위한 봉사자 또는 국가 경제 발전에 이바지하는 역군으로서의 자긍심에 가득 차 있을까. 하지만 오늘날 한국 디자이너 중 다수는 내가 이러려고 디자이너가 되었나 하는 자괴감을 느끼고 있지 않을까 짐작한다. 물론 한국에서도 잘나가는 디자이너가 없지는 않겠지만 이미 그 자체로 거대한 직업군을 이루

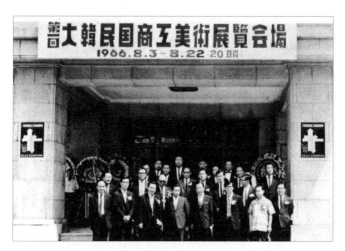
제1회 상공미전 개막식, 1966.

고 있는 한국 디자이너의 전반적인 현실은 그리 밝지 않기 때문이다. 무엇보다도 매년 2만 5,000명 정도의 디자인 전공자를 배출하는 한국은 이미 인구 대비 세계 최고 수준의 디자이너 인구를 자랑하며 사회적으로도 엄청난 공급과잉 상태에 있다. 오늘날 한국 디자이너의 초상은 대략 이렇게 그려볼 수 있을 것 같다.

첫째, 한국의 디자이너는 기본적으로 1960년대 이후 경제개발 과정에서 산업 역군으로 호명된 존재들이며, 그러므로 그들의 실존은 '시각적 기술자'에 가깝다. 둘째, 한국에는

서구와 같은 모던 디자이너가 존재하지 않는데, 이는 역시 근대 디자인의 발생 과정 자체가 다르기 때문이다. 물론 모던 디자이너라는 존재는 앞에서 언급했다시피 전통적인 예술가에 가까운 만큼 비현실적이기도 하지만, 다른 한편으로는 디자인에 관한 이념과 거대 담론을 만들어내는 적극적인 역할을 맡기도 했다. 그러니까 한국 디자인에 모던 디자이너라는 존재가 부재하다는 말은 곧 한국 디자인에 적극적인 이념이 없다는 말과도 같다. 그러한 부재의 자리를 대신 채운 것은 권위적인 정치가의 지도 이념과 관료주의적인 구조였다. 셋째, 1990년대 이후 대중매체 속에서 디자이너의 이미지가 부풀려지면서 디자이너에 대한 사회적 인식이 크게 왜곡되었다. 이제는 디자이너가 영화나 TV 드라마 속 주인공으로 나오는 장면을 심심찮게 볼 수 있다. 하지만 대중문화 속에 묘사된 디자이너의 모습은 대중이 선망하는 이미지가 투영된 것일 뿐, 디자이너의 실제 현실과는 거리가 멀다.[30]

사실 서구 모던 디자이너들의 의식이 다소 과대망상에 가까웠다면 오늘날 한국 디자이너들의 의식은 자괴감이라고 불러야 할지도 모른다. 과연 이러한 현실에서 한국 디자이너들의 자존감은 어디서 찾아야 할까. 나는 무엇보다도 자신이 처한 현실을 객관적으로 인식하는 데서부터 한국 디자이너들의 자존감 찾기가 시작되어야 한다고 생각한다.

신분과 장식:
'관계의 감옥'과 '예' 디자인 비판

우리는 모던 디자인이 서구 근대의
개인주의와 합리주의의 조형적 결과물임을
깊이 이해해야 한다. 왜냐하면 이에 비추어
우리의 전통을 비판적으로 검토할 필요가
있기 때문이다. 물론 디자인은 어떤 식으로든
상징성을 벗어날 수 없다. 다만 그 상징성은
결국 사회라는 그릇 속에서 작동하는
것이다. 전통은 비판적으로 재해석되어야만
의미 있는 전통이 될 수 있다. 그렇지
않은 맹목적인 전통 숭배는 이데올로기며
전통이라는 이름의 또 다른 감옥이 될
수밖에 없다. 전통에 대한 급진적인 재해석이
필요한 이유다.

'관계의 감옥'에 갇힌 동양적인 인간관

한자어 인간人間은 글자 그대로 하면 사람人 사이間라는 뜻이다. 그래서 동양에서는 인간을 홀로 존재로 보지 않고 언제나 '관계적' 존재로 본다고 말한다. 그러면서 우리는 서양의 개인은 외로운 데 반해 동양의 '관계 인간'은 따뜻하다고 자족한다. 그런데 정말 그럴까. 인간이 사회적 동물이라는 사실은 상식에 속한다. 인간은 다양한 사회적 관계를 맺으면서 살아가고 이는 역사적으로 존재하는 모든 인간 사회의 공통점이다. 동서고금을 막론하고 '사람 사이'에 근거하지 않은 인간과 사회는 없다. 동양만이 아니라 서양도 '관계 인간'들로 구성돼 있다는 점도 다르지 않다. 그러므로 동양적인 인간은 관계적이라는 하나 마나 한 이야기가 아니라 동양적 인간에게 '관계'가 구체적으로 무엇을 의미하는가를 물어야 한다.

직설적으로 말하면 동양적 인간관을 지배하는 것은 '인간의 관계'가 아니라 '관계의 인간'이다. 인간보다 관계가 우선하며, 인간이 관계를 결정하는 것이 아니라 관계가 인간을 결정한다. 이는 동양적 인간관의 핵심이다. 그렇다면 이때 말하는 '관계'란 무엇인가. 그것은 바로 '신분'이다. 다시 말해서 전통적인 수직 상하 질서 속의 인간이 바로 동양적 의미에서 인간이며, 그러므로 그를 인간으로 만들어주는 것은 그의 존

재 자체가 아니라 그가 속한 신분 질서상의 '관계'인 것이다. 물론 여기에서 말하는 동양적 인간관이라는 것은 하나의 모델로 생각해야 한다. 동양만이 아니라 서양도 근대 이전에는 그랬기 때문이다. 동양적 인간관은 신분적 관계가 인간을 지배하는 역사적 모델을 가리킨다.

수기치인修己治人, 나를 닦고 남을 다스린다. 여기에서 나 己는 지배자며 남人은 피지배자다. 인人은 내己가 아니라 남他이며 주체가 아니라 대상이다. 그러므로 이 말은 지배자인 군자가 먼저 능력을 갖춘 뒤에 민중을 다스려야 한다는 의미다. 이러한 구조 속에서는 주체적인 인간이 관계를 맺는 것이 아니라 지배자인가 피지배자인가 하는 관계가 인간의 본질과 행위를 결정할 수밖에 없다. 인간이 주인이 아니라 관계가 주인인 것이다.

이러한 동양적 윤리관에서는 진정한 나를 찾을 수 없다. 관계가 지나치게 강조되다 보니 관계만 남고 정작 나는 사라진다. 주체적 개인이 들어설 여지가 없다. 인간은 곧 사람 사이. 참 듣기에는 좋은 말이지만 진짜 의미는 그런 것이다. 인간의 관계가 아닌 관계의 인간을 지향하는 동양적 인간관은 그래서 억압적일 수밖에 없다. '관계의 감옥'에 갇힌 인간의 모습일 뿐이다.

신분과 장식: '예'와 디자인

동양적 인간관을 눈에 보이도록 만든 것이 바로 '예禮'라는 것이다. 그러니까 예란 신분 질서에 기반한 사회적 관계를 분절하고 가시화한 것이다. 『맹자』의 「양혜왕」에는 "천자는 수레만 대, 제후는 수레 천 대, 대부는 수레 백 대 … "라는 문장이 있다. 이는 신분에 따른 차이를 양적으로 표현한 것이지만 상징을 통해 시각적으로 표현하면 디자인이 된다. 그래서 동양 전통 사회의 디자인을 한마디로 하면 '예 디자인'이라고 할 수 있다. 물론 모든 인간 사회에는 차별이 존재하며 그에 기반한 질서가 필요하다. 예 역시 그런 것이다. 물론 예는 고대 중국에서 매우 이른 시기인 하夏, 상商, 주周 때부터 나타나지만 공자가 재정의하면서 유교의 대표적인 프로토콜이 되었다. 신분 사회에서 예는 핵심적인 상징으로 기능한다.

그러한 상징을 시각화한 것이 장식이다. 장식이란 질서를 부여하는 조형적 행위다. 그러므로 굳이 미술사학자 에른스트 곰브리치의 말을 빌리지 않아도 신분 사회에서 장식이 신분 질서를 정당화하는 기능을 함은 말할 것도 없다. 장식은 신분의 조형적 대응물이자 예의 시각적 표현이기 때문이다.

하지만 시간이 지나면 예 디자인은 형식화되고 마침내 과잉된다. 시대의 변화 속에서 처음에 부여된 상징성이 사라

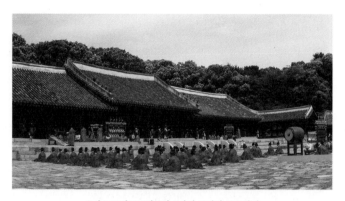

유네스코 인류무형문화유산에 등재된 종묘제례

지면서 더 이상 질서감을 산출하지 못하기 때문이다. "예는 그냥 놔두면 형식적인 측면으로 발전해서 끝내는 실재를 소외시켜 버리게 되는데, 이렇게 되면 겉만 화려해질 뿐 본래의 기능은 잃게 된다. 따라서 예가 본래의 기능을 유지하려면 늘 실재를 포섭할 수 있어야 한다."[31]

그 실재가 무엇이든 간에, 실재감을 상실한 형식은 상징성의 위기에 처하고 마침내 새로운 시대와 문화의 도전을 받는다. 우리는 이러한 위기가 초래한 가장 극적인 장면을 서구의 모던 디자인에서 찾아볼 수 있다.

서구의 개인주의와 모던 디자인

서양의 근대적 인간관은 개인주의다. 개인주의란 개인個人, individual을 사회의 기본 단위로 삼는 사고방식이다. (동양에서 사회의 기본 단위는 개인이 아니라 문중門中 또는 집안家이다.) 그러니까 사회는 개인들의 집합체다. 이점이 동양적 인간관과 다르다. 서양의 근대는 사회(관계)가 개인을 만드는 것이 아니라 개인이 사회(관계)를 구성한다는 생각 위에 세워진 세계다. 개인주의는 합리주의기도 하다. 서구의 모던 디자인은 바로 이러한 합리적 개인주의의 조형적 표현이라고 할 수 있다.

20세기 초에 등장하는 모던 디자인은 크게 두 가지 모습을 보이는데, 하나는 반장식주의anti-ornamentalism고 또 하나는 기능주의functionalism다. 그러니까 모던 디자인은 한편으로는 전통적인 장식을 부정했고, 다른 한편으로는 반장식주의의 논리적 결과로서 기능 중심의 디자인을 지향했던 것이다. 20세기 초 오스트리아의 건축가 아돌프 로스는 『장식과 범죄』[32]라는 에세이에서 장식은 범죄라고 규탄한다. 그가 보기에 장식은 야만의 상징이며 노동의 낭비였다. 물론 장식이 인류의 조형 문화에서 차지하는 위치는 엄청나며 그리 단순하게 이해하고 부정할 것은 아니었지만, 당시의 전투적 모더니스트

김득신의 〈화성능행도병 낙남헌양로연도〉(1795)의 일부

들은 장식을 중세적인 귀족 문화의 잔존으로 보고 퇴치하려
고 했다. 기능주의는 그러한 반장식주의에 더해 현대 세계를
합리적으로 조형하고자 한 운동이었다.

　서양의 개인주의가 언제나 그 이념대로 완전한 것은 아
니었다. 때로는 뭉쳐져서 패권적 민족주의(제국주의)로 발전
하기도 하고, 에리히 프롬의 지적처럼 '자유로부터 도피'하거
나 '존재가 아닌 소유로서의 삶'을 추구하면서 스스로를 소외
시키기도 했다. 이는 진정한 개인주의와는 거리가 멀다. 하지

만 적어도 이념상으로 모던 디자인은 그러한 합리적 개인주의에 기반한 조형 운동이고자 했다. 물론 실제 역사에서 모던 디자인이 본래 취지와 달리 '원자적 개인주의'와 '기계적 유물론'에 빠져서 반인간적으로 흘러갔던 점도 부정할 수 없다. 그에 대한 반성에서 20세기 후반의 포스트모던 디자인이 출현하기도 했으니까 말이다.

이런 부분은 분명 직시해야겠지만, 우리는 모던 디자인이 서구 근대의 개인주의와 합리주의의 조형적 결과물임을 깊이 이해해야 한다. 왜냐하면 이에 비추어 우리의 전통을 비판적으로 검토할 필요가 있기 때문이다. 물론 디자인은 어떤 식으로든 상징성을 벗어날 수 없다. 다만 그 상징성은 결국 사회라는 그릇 속에서 작동하는 것이다. 전통은 비판적으로 재해석되어야만 의미 있는 전통이 될 수 있다. 그렇지 않은 맹목적인 전통 숭배는 이데올로기며 전통이라는 이름의 또 다른 감옥이 될 수밖에 없다. 전통에 대한 급진적인 재해석이 필요한 이유다.

재난, 파국 그리고 디자인:

타자의 미학인가?

타자의 윤리학인가?

현대사회의 재난과 파국은 디자인에게
전혀 다른 태도를 요구한다. 디자인이
미적 기술을 넘어서 윤리적 기술일 것을
명령한다. 이제 우리는 디자인에서 미학을
넘어선 윤리학, 아니, 미학과 윤리학의
만남, 현대판 선미일치, 즉 칼로카가티아를
요청한다. 왜냐하면 재난은 인간에게
철저한 타자지만 우리는 재난을
피할 수 없기 때문이다. 그럴 때 우리는
무엇을 할 수 있을까. 디자인 또한 이러한
물음을 피해 갈 수 없다.

재난과 파국

행성이 지구를 향해 다가오자 과학자는 이 사실을 받아들이지 못하고 자살하는 반면, 우울증에 걸린 주인공은 오히려 안정을 되찾는다. 라르스 본 트리에르 감독의 영화 〈멜랑콜리아〉는 외계 행성의 충돌로 파국의 위기에 놓인 지구를 배경으로 엇갈린 사람들의 운명을 묘사한다. 금방이라도 부딪칠 것처럼 어마어마한 크기로 다가온 행성은 공포심을 자아내면서도 뭐라 말하기 어려울 정도로 아름답다. 과연 파국 catastrophe이 이렇게 아름다울 수도 있는 것일까.

파국이 한동안 유행어였던 적이 있다. 파국을 주제로 한 전시도 많았고 제목에 이 단어가 들어간 책도 눈에 많이 띄었다. 영화 〈멜랑콜리아〉도 그중 하나일 수 있다. 모든 것을 파괴하는 대재난인 파국이 이처럼 관심을 끄는 이유는 무엇인가. 동일본 대지진, 인도네시아 쓰나미, 쓰촨 대지진 등 초대형 재난이 그런 상상력을 자극했을 것이다. 이미 세기말의 불안도 저 우주 너머로 날아가 버린 것 같은 지금, 우리에게 파국은 어떤 의미로 다가오는 것일까. 과연 지구의 종말이 우리를 기다리고 있는 것일까.

재난은 우리 삶의 타자他者다. 그것도 철저한 타자다. 안전한 삶의 바깥, 그러나 어느 날 갑자기 찾아와 말 그대로 우

영화 〈멜랑콜리아〉(2011)

리 삶을 파국으로 몰아넣는 끔찍한 재앙이다. 그런 점에서 죽음과 재난이야말로 진정한 타자라고 하지 않을 수 없다. 하지만 우리의 삶은 타자를 배제할 수 없으며 타자를 어떻게 대할 것인가에 따라서 거꾸로 우리의 삶이 결정된다고 말할 수도 있다. 그리하여 인간은 일찍부터 우리 바깥에 있는 낯선, 그러나 우리 삶에 결정적인 영향을 주는 것들을 나름대로 다루는 방법을 발달시켜 왔다. 주술과 종교, 예술이 그런 기능을 했다. '인간은 삶이 두려워 사회를 만들고 죽음이 두려워 종교를 만들었다.'라는 허버트 스펜서의 말도 이 사실을 뒷받침한다.

마침내 인간은 합리적인 예측과 체계적인 기술을 구사하는 과학을 통해 자연을 통제하는 힘을 어느 정도 갖게 되었다. 하지만 과학만으로는 부족하다. 오늘날의 재난은 과학으로도 통제할 수 없을 만큼 강력하다. 그리고 우리에게 타자는 자연만이 아니다. 어떤 의미에서 인간 자신도 우리 자신의 타자이기도 하다. 그러므로 이러한 타자를 다루는 기술은 과학을 넘어서 미학과 윤리학으로 나아가지 않을 수 없다.

타자의 기술로서의 디자인

어찌 보면 디자인도 그러한 타자를 다루는 기술의 일종이라고 할 수 있다. 디자인은 낯선 것을 자연스럽고 친근하게 만들어주는 시각적 기술이기 때문이다. 영국의 디자인 역사가 에이드리언 포티는 이렇게 말한다. "새로움을 수용하도록 만든 방법 중에 가장 중요한 역할을 했던 것이 디자인이다. 디자인에는 사물을 그 본질과 다른 어떤 것으로 보게 하는 능력이 있기 때문이다."[33] 말하자면 디자인은 새롭거나 낯선 사물을 사람들이 친숙하게 받아들이도록 변형하는 미적 기술이라는 것이다. 그래서 디자인은 눈에 보이지 않는 전기와 전자를 라디오와 텔레비전이라는 형태를 통해 눈에 보이게 했고,

디지털 기술을 컴퓨터와 휴대폰이라는 형태로 손에 잡히게 했다. 디자인은 그런 방식으로 현대사회의 소비주의에 봉사해 왔다.

하지만 현대사회의 재난과 파국은 디자인에게 전혀 다른 태도를 요구한다. 디자인이 미적 기술을 넘어서 윤리적 기술일 것을 명령한다. 이제 우리는 디자인에서 미학을 넘어선 윤리학, 아니, 미학과 윤리학의 만남, 현대판 선미일치善美一致, 즉 칼로카가티아kalokagathia[34]를 요청한다. 왜냐하면 재난은 인간에게 철저한 타자지만 우리는 재난을 피할 수 없기 때문이다. 그럴 때 우리는 무엇을 할 수 있을까. 디자인 또한 이러한 물음을 피해 갈 수 없다.

타자의 미학인가? 타자의 윤리학인가?

2017년 국립현대미술관 서울관에서 전시회를 열기도 한 폴란드 출신의 산업 디자이너이자 예술가인 크지슈토프 보디츠코Krzysztof Wodiczko는 이방인을 위한 일련의 프로젝트를 진행했다. 동유럽 이민자로서 뉴욕에 정착한 자신의 경험을 반영한 작업들이다. 그중에서도 〈외국인 지팡이Alien Staff〉(1993)는 일종의 커뮤니케이션용 도구인데, 마치 고대의 선

지자처럼 이 도구를 들고 있는 모습이 어딘지 묵시록 같으면서도 이채롭다. 이외에도 보디츠코는 소수자를 위한 〈수레-연단Vehicle-Podium〉(1977)과 〈노숙자 수레Homeless Vehicle〉(1988) 등을 만들었다. 그는 이러한 디자인을 통해 타자의 윤리학을 실천하려고 했다.

보디츠코의 작업이 주로 인간과 타자의 관계를 어떻게 매개할 것인가에 주목한다면, 일본 건축가 반 시게루는 직접 난민과 이재민을 지원하는 작업을 해왔다. 종이를 재료로 사용한 건축 작업으로 유명한 그는 2011년 동일본 대지진이 일어났을 때 이재민들을 위한 종이 칸막이 시스템을 개발했다. 그는 일찍이 르완다 내전 난민을 위한 디자인부터 고베, 쓰촨, 아이티 등지에서 일어난 대지진을 비롯해 각종 재난에 자신이 만든 독특한 종이 구조물을 제공해 왔다. 그는 이렇게 말한다. '재해 지역에도 아름다운 건물을 짓고 싶습니다. 이것이야말로 평범한 사람들을 위한 기념비입니다. 그리고 앞으로도 제가 건축가로서 계속하고 싶은 일입니다.'

반 시게루의 활동은 재난으로 고통을 겪는 난민들을 지원하는 사랑의 디자인이라고 할 수 있다. 그의 활동은 매우 숭고하다. 그것은 의심할 바 없다. 하지만 우리는 이런 질문을 던져볼 필요가 있다. 어쩌면 디자인은 재난조차도 익숙한 것으로 받아들이게 하려는 것 아닐까? 아마 너무 위악적인

크지슈토프 보디츠코의 〈노숙자 수레〉(1988), 국립현대미술관 전시 (사진: 최 범)

물음일지도 모른다. 피할 수 없다면 우리는 재난조차도 익숙한 것으로 받아들이는 편이 나을 테니까 말이다. 그때 디자인은 무언가를 할 수 있을 것이다. 그리고 아마도 그것은 미학을 넘어선 윤리학, 아니, 미학과 윤리학의 일치일 것이다.

이제 우리는 디자인이 타자의 미학이자 윤리학으로서 기술만이 아니라 인간과 자연을 모두 대상으로 삼는 것임을 새삼 인식한다. 사실 디자인이 본래 자연과 기술과 인간의 인터페이스라는 점을 상기하면 너무나도 당연한 바라고 말할 수 있다. 하지만 이 당연한 것을 자주 잊게 만드는 상황 또한 현대 디자인의 작용임을 부정할 수 없다.

태도가 디자인이 될 때,
아킬레 카스틸리오니의 경우

좋은 건축주가 좋은 건축을 만들어내듯이
이탈리아 디자인의 높은 수준도
좋은 의뢰인이 있었기에 가능했다.
사실 카스틸리오니와 같은 자발성의 신화도
이런 구조 속에서 생겨났다.
하지만 오늘날 소비사회의 디자인이란
어디까지나 생산자의 요구와 소비자의
욕망으로 만들어지는 것임은 분명한
사실이다. 이런 현실 속에서 디자이너의
태도라는 것도 단지 개인적일 수만은 없다.
디자이너 역시 사회적 존재로서 그러한
조건 안에서 자신에게 가능한 태도를
선택할 뿐이다.

디자이너는 예술가?

'전화를 받을 때 난 이리저리 움직이고 싶기도 하고 동시에 앉고 싶기도 했어.' 이탈리아 디자인의 거장 아킬레 카스틸리오니Achille Castiglioni는 〈안장Sella〉 의자를 디자인하게 된 배경에 대해 이렇게 설명한다. 그는 1957년 자전거에서 떼어낸 안장과 반구형 쇳덩어리를 파이프로 연결한 외다리 의자를 디자인했다. 그는 이제 실내에서도 외발자전거를 타듯이 몸을 이리저리 움직이면서 친구와 전화로 수다를 떨 수 있었다. 상식을 깨는 이 의자로 카스틸리오니는 디자인의 다다이스트Dadaist라는 별명을 얻었다. 자전거 안장과 쇳덩어리 받침대의 연결은 마치 초현실주의 시인 로트레아몽이 '재봉틀과 우산이 수술대 위에서 만나는 아름다움'이라고 읊은 구절을 연상시키기 때문이다. 현대미술에서는 이를 데페이즈망dépaysement이라고 부르는데, 일상의 익숙한 사물들이 예기치 않은 방식으로 만나면서 빚어지는 우연과 전복의 미학이라고 할 수 있겠다.

디자인에서도 현대미술 못지않은 실험 정신과 전위성을 발견하는 일은 분명 흥미롭다. 하지만 많은 디자이너가 카스틸리오니에 감탄하는 것은 그러한 실험 정신보다 오히려 그의 태도가 보여주는 어떤 '멋짐'이 아닐까 싶다. 카스틸리오

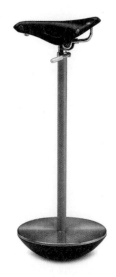

아킬레 카스틸리오니의 〈안장〉 의자(1957)

니가 〈안장〉 의자를 디자인한 과정은 예술가가 자신의 삶에서 영감을 받아 자유롭게 작품을 창조하는 것과 완전히 동일하다. 다시 말하면 카스틸리오니의 작업에는 자신의 삶에만 충실하며 그러한 삶의 결과가 기발한 예술로 이어지는, 어떤 '완전한 삶-예술가'에 대한 낭만적 신비함이 깃들어 있는 것이다. 오로지 자기 자신의 삶을 사는 자. 이것이야말로 근대예술가 신화의 핵심이 아니었던가. 물론 대다수 디자이너의 삶은 이와 거리가 멀지만 말이다.

태도로서의 디자인

1969년, 스위스 출신의 큐레이터 하랄트 제만Harald Szeemann 은 〈태도가 형식이 될 때When Attitudes Become Form〉라는 제목 의 전시에서 완성된 작품이 아니라 예술가의 아이디어와 창 작 과정 자체를 보여줌으로써 미술 전시의 새로운 패러다임 을 개척했다. 예술가의 신화는 더욱 확장되었다. 왜냐하면 이 제 예술가는 작품 이전에 그의 존재와 태도만으로도 예술가 일 수 있었기 때문이다. 아킬레 카스틸리오니의 경우도 마찬 가지다. 그 또한 태도를 디자인으로 만든 사람이라고 할 수 있다. 물론 그의 의자는 완성된 디자인이고 비싼 값에 팔리는 명품이지만 사실 사람들이 구매하는 것은 그의 태도와 유머, 자유로움이기 때문이다. 이는 카스틸리오니가 이탈리아적인 멋gusto을 하나의 몸짓geste으로 만들어냈기에 가능한 것이다. 그래서 그는 디자인 거장의 반열에 오를 수 있었다.

하지만 오늘날 대부분 디자이너에게 디자인은 자기 삶 의 경험으로부터가 아니라 의뢰인(고객)의 전화벨과 함께 시 작된다. 물론 디자인하는 과정에는 사용자의 행동을 관찰하 고 연구하기 마련이다. 그리고 디자이너 자신이 최초의 사용 자이자 관찰 대상이기도 하다. 그렇다고 해서 디자이너가 자 기 자신을 위해서 디자인하는 것은 아님이 분명하다. 사실 카

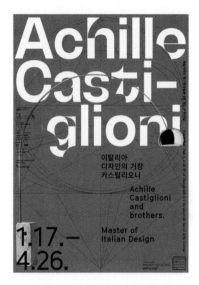

아킬레 카스틸리오니 탄생 100주년 한국 특별전
《카스틸리오니, 이탈리아 디자인의 거장》 포스터 (디자인: 일상의실천)

스틸리오니의 작업도 모두 〈안장〉 의자 같지는 않다. 그는 생활용품 메이커인 알레시Alessi사를 비롯한 유명 이탈리아 기업들과 파트너십을 맺었고 이러한 네트워크 속에서 작업했다. 이는 이탈리아의 스타 디자이너들에게서 흔히 볼 수 있는 방식인데, 디자인 의뢰라기보다는 차라리 요즘 예술가들이 많이 하는 협업(컬래버레이션)에 가까운 것으로 보인다. 이것이 이탈리아적인 방식일지도 모르겠다.

디자이너의 태도

좋은 건축주가 좋은 건축을 만들어내듯이 이탈리아 디자인의 높은 수준도 좋은 의뢰인이 있었기에 가능했다. 사실 카스틸리오니와 같은 자발성의 신화도 이런 구조 속에서 생겨났다. 하지만 오늘날 소비사회의 디자인이란 어디까지나 생산자의 요구와 소비자의 욕망으로 만들어지는 것임은 분명한 사실이다. 이런 현실 속에서 디자이너의 태도라는 것도 단지 개인적일 수만은 없다. 디자이너 역시 사회적 존재로서 그러한 조건 안에서 자신에게 가능한 태도를 선택할 뿐이다. '매너가 사람을 만든다Manners make man.'라는 말이 가능하다면 '태도가 디자인을 만든다Attitudes make design.'라는 말도 얼마든지 가능하다. 다만 그 태도가 사회적 산물이라는 것을 이해한다는 전제하에서 말이다.

디자인과 인문학의 어떤 만남

디자인과 인문학

"어느 날부터 디자인 앞에 '착한'이라는 수식어가 붙기 시작
했다. 디자인을 전공하고 디자인 분야에서 이런저런 일을
해오고 있는 나로서도 갈피를 잡기 힘든 현상이다. 디자인
이 착해진 것일까? 착해졌다는 것은 어떤 변화가 생겼다는
것일까? 착한디자인의 진정성은 과연 무엇일까? 아니, 그
말에 진정성이 있기는 한 것일까?"[35]

김상규는 저서 『착한디자인』에서 이런 당혹감을 고백한다.
그러니까 김상규는 언제부터인가 한국에서 '착한 디자인'이
라고 불리는 것들이 범람하는 현상을 지켜보면서 과연 디자
인에서 착하다는 것이 무엇이며, 그것은 진짜 착한 것인가 하
는 물음을 제기한 것이다. 그런데 그가 말하는 '착한'이라는
수식어가 붙은 것들을 보면 지구를 살린다는 에코 디자인, 공
정 무역 같은 윤리적 디자인, 제3세계를 위한 자선 디자인, 정
치적으로 올바른 디자인, 단순하고 저렴한 미니멀리즘이나
노멀리즘 디자인, 재난에 대응하는 난민 구호 디자인, 세상을
바꾸겠다는 혁신적인 디자인 등이다.
 과연 이런 게 착한 디자인이라면 과연 디자인에서 착한
것이란 무엇일까. 아니, 그 전에 착한 것이란 무엇일까. 물론

착한 디자인 이전에 착한 가격, 착한 제품, 심지어 착한 몸매라는 비어까지 유행한 적이 있는 걸 보면 그저 하나의 가벼운 유행어로 보아 넘길 일이지, 굳이 정색하면서까지 따질 일은 아닐지도 모른다. 하지만 다시 또 생각해 보면 이런 말 또는 현상에는 결코 가볍게 넘겨버릴 수만은 없는 어떤 배경이 있을 수도 있는 법이니 진지하게 대면해 보는 것도 나쁘지 않을 듯하다.

그러면 다시, 착하다는 것은 무엇인가를 물어보도록 하자. 일단 착함goodness은 악함evilness에 반대되는 윤리적 개념이다.[36] 정확하게 말하자면 착함은 윤리학의 연구 대상이며 윤리학은 철학, 그리고 철학은 다시 인문학에 속한다. 그러니까 몇 차례 말 잇기를 반복하면 착함은 인문학의 문제임을 알 수 있다. 따라서 착한 디자인이라고 말하는 생태, 공정, 빈곤, 구호救護와 관련한 디자인은 인문학적 문제와 연결돼 있다고 할 수 있다. 이리하여 우리는 디자인 인문학이라는 주제와 만난다.

그렇다면 디자인 인문학 또는 디자인과 인문학의 관계는 무엇인가? 먼저 디자인 인문학이 디자인과 인간의 관계를 다루는 것이라는 식의 설명은 너무 막연해서 그다지 의미가 없어 보인다. 디자인이 인간과 관계없을 수는 없다. 디자인은 어디까지나 인간이 인간을 위해서 만드는 것이니까 말이다.

하지만 이런 표명은 아무런 의미가 없는, 하나 마나 한 말이다. 역사는 언제나 인간이 무엇인가를 그 시대에 한정하여 이해하고 실행했음을 증언한다. 그래서 중요한 것은 인간을 위한 디자인이 아니라 각 시대가 인간을 어떻게 이해했고, 그런 가운데 중요하게 여긴 점은 무엇인가를 아는 것이다.

인문학은 인간을 다루지만 언제나 특정한 시대에, 특정한 주체에 의해, 특정한 방법으로만 다루기 때문에 어쩌면 인문학이라는 말 자체도 의미 없을지 모른다. 하지만 우리가 인문학을 역사적으로 접근한다면 이야기는 달라진다. 디자인을 인문학적 관점에서 본다는 것을 달리 말하면 디자인을 문화사적 관점에서 보는 것이다. 그러니까 디자인을 인문학의 역사적 전개와 관련지어 디자인이 어떤 성격을 띠며 또 어떤 관련이 있는지 살피는 것이다. 따라서 디자인 인문학은 디자인과 인문학의 관계와 비관계 또는 무관계를 동시에 들여다본다. 역사 속에서 디자인은 인문학과 만나기도 하고 만나지 않기도 한다. 이러한 모든 것이 디자인과 인문학의 관계라고 할 수도 있겠다. 우리는 디자인이 인문학과 무관하다면 왜 그런가, 관련이 있다면 어떤 점에서 그런가를 논할 것이다.

인문학의 계급성

인문학은 영어로 '리버럴 아츠liberal arts'라고 한다. 글자 그대로 자유로운 기술 및 학술이라는 뜻이다. 그러면 여기에서 자유롭다는 것은 무슨 의미일까. 무엇이 자유로운가. 그것은 바로 생산노동으로부터 자유롭다는 뜻이다. 그러니까 인문학은 땀 흘리며 일하지 않아도 되는 사람들, 즉 지배층의 학문이라는 것이다. 이처럼 리버럴 아츠라는 말 자체에 이미 인문학의 계급성이 드러나 있다. 동서고금이 마찬가지다. 물론 정확하게 말하면 동서고東西古가 그렇고 오늘날今에는 조금 다르기는 하지만, 대체로는 마찬가지다. 동양에서는 문사철文史哲[37]이 그렇고, 서양에서는 3학4과[38]가 그렇다.

아무튼 인문학, 즉 리버럴 아츠는 학문이 자유롭다는 의미가 아니라 시간이 자유로운 사람, 즉 유한층leisure class이 하는 학문이었다. 마찬가지로 학교를 의미하는 영어 '스쿨school'의 어원은 그리스어 '스콜레scholē'인데, 이는 오늘날 영어 '레저leisure'에 해당하는 말이다. 이 또한 밭을 갈지 않아도 되는 여유로운leisure 사람만이 교육받을 수 있었다는 뜻이니 인문학과 그 배경 의미가 같다.

이처럼 예로부터 인문학은 지배계급이 익히는 학문이었다. 전통적인 신분 사회에서 피지배층은 생산노동을 하고 지

배층은 생산노동을 하지 않는 대신에 지배하는 일을 했다. 즉 지배하는 것 자체가 지배층의 일이었다. 따라서 피지배층 민중은 농사를 짓고 가축을 기르며 생활용품을 만들 수 있는 기술과 지식이 필요했지만 지배층은 생산노동에 필요한 기술 대신에 지배하는 기술을 익혀야 했다. 예를 들면 글을 읽고 쓸 줄 아는 법(문법), 말로 나라를 다스리는 법(수사학, 논리학), 하늘을 관측하여 계절의 변화를 읽어내고 농사를 감독하는 법(천문학), 토지를 측량하고 세금을 매길 수 있는 법(대수학, 기하학), 민중의 정서를 지배하고 교화하는 법(음악)이 지배층이 배우고 익혀야 하는 지식이었다. 이것이 곧 인문학이었고, 동서를 막론하고 아득한 고대부터 수학과 기하학, 천문학 등이 발달한 이유가 모두 그 때문이다.[39]

따라서 인간 사회가 그렇듯이 지식과 기술에도 위계질서가 있었다. 인문학은 높은 신분의 지식이고 생산기술은 낮은 신분의 지식이었다. 사람 위에 사람 있고 사람 밑에 사람 있듯이, 지식 위에 지식 있고 지식 밑에 지식이 있었다. 그렇다면 오늘날 디자인은 옛날로 치면 어디에 속했을까. 디자인은 당연히 인문학이 아닌 생산기술로서 '시각적 기술visual technology'이었다. 중세에는 인문학을 라틴어로 '아르테스 리베랄레스artes liberales'라고 부른 반면에 생산기술은 '아르스 불가리스ars vulgaris' 또는 '아르스 메케니카에ars mechanicae'라고

불렀다. 각각 천박한 기술vulgar art, 기계적인 기술mechanical art
이라는 뜻이다. 디자인은 여기에 속했다.

　　물론 이러한 구조는 역사 속에서 변화해 왔다. 오늘날
인문학은 더 이상 지배층의 독점물이 아니다. 교육 자체가 대
중화됐고 인문학 역시 마찬가지다. 일반 대중을 대상으로 하
는 인문학 강좌가 인기를 끌고 노숙자 인문학[40]이라는 것도
생겨났다. 따라서 디자인 인문학 또는 디자인과 인문학의 만
남이라는 문제는 이러한 역사적 과정에 대한 검토와 함께 이
해해야 한다.

르네상스의 '디세뇨'와 인문학

고대와 중세에는 조형예술 자체가 모두 '천박한 기술' 또는
'기계적인 기술'에 속했다. 그러니까 공예와 미술, 디자인이
전부 그랬다. 공예는 말 그대로 장인의 기술이었고 미술 역시
페인트공(화가), 석수장이(조각가), 벽돌공(건축가)의 일과
다르지 않았다. 디자인 역시 그런 직공들과 분리되지 않은 행
위의 일종이었다. 이러한 전근대적인 구조에 변화가 일어나
는 때는 근대의 시작, 즉 르네상스부터다.

　　여러 유형의 조형예술 중에서 가장 먼저 장인 기술로부

터 분리된 것은 미술(회화, 조각, 건축)이었다. 르네상스를 거치면서 미술은 '기계적인 기술'에서 '자유로운 기술', 즉 인문학으로 격상했다. 앞서 서술했다시피 인문학은 소수 지배층의 독점물이었고 아무나 인문학의 반열에 오를 수 있지 않았다. 그런데 놀랍게도 르네상스 시대에 이르러 미술이 인문학이 된 것이다. 흥미로운 것은 '기계적인 기술'에서 인문학으로 신분 상승한, 서구 문화 사상 최초이자 유일한 장르인 미술이 르네상스 시대에는 라틴어 '디세뇨disegno'로 불렸다는 사실이다.[41] 디세뇨라는 말은 오늘날 영어 '디자인design'의 어원이다. 물론 그렇다고 해서 당시의 디세뇨가 오늘날 디자인과 같은 의미는 아니었다. 르네상스의 디세뇨는 어디까지나 당시의 미술, 즉 회화, 조각, 건축을 의미했다. 하지만 또다시 생각해보면 디세뇨가 오늘날 디자인과 무관하지도 않다. 말의 형태보다도 오히려 본질적인 의미의 차원에서 그렇다.[42]

르네상스 시대에 디세뇨가 미술을 의미한 것도 그런 이유에서다. 왜냐하면 디세뇨라는 말은 오늘날 디자인의 일차적인 의미와 마찬가지로 계획, 의도, 구상 등을 가리켰기 때문이다. 그렇다면 르네상스의 미술가들은 세상에 하고 많은 말들 중에서 왜 하필 디세뇨를 이제 막 인문학 반열에 오른 신생 분야를 가리키는 말로 채택했을까. 여기에도 바로 인문학의 계급성이 숨어 있다. 인문학은 생산노동을 하는 민중이

아닌, 고상한 엘리트의 학문이었다. 그러면 이제 막 신분 상승을 한 미술은 자신에게 어떤 명칭을 부여하고 싶었을까. 더 이상 '천박한 기술'이나 '기계적인 기술'이 아닌 새로운 명칭으로 드러내고 싶은 것은 무엇이었을까. 그것은 바로 생산노동의 흔적을 지우는 것이 아니었을까. 그러니까 생산노동에서 풍기는 땀내, '천박한 기술'과 '기계적인 기술'에서 느껴지는 육체노동의 의미를 없애고 싶지 않았을까. 그러기에 가장 좋은 단어는 무엇이었을까. 그것은 바로 '디세뇨'였다. 계획과 의도와 구상을 의미하는 디세뇨에는 그 어떠한 육체노동의 느낌도 나지 않고 오로지 정신노동의 이미지만 느껴지기 때문이다. 바로 이것이 르네상스 시대의 디세뇨와 오늘날의 디자인이 개념과 장르의 차이가 있음에도 공유하는 의미다. 물론 르네상스 시대의 디세뇨와 현대 산업사회의 디자인이 놓인 현실과 맥락은 전혀 다르지만 말이다.

이리하여 조형예술 분야 중에서 가장 먼저 인문학이 된 미술은 이후 18-19세기를 거치면서 통합된 예술fine arts에 포함되고, 인문학은 다시 과학/학문science과 예술art로 분화하지만 고급문화의 일부를 이룬다는 점에서는 변함이 없다.[43] 하지만 조형예술 중에서 미술만이 홀로 빠져나와 인문학이 되는 과정에서도 공예와 디자인은 여전히 '천박한' 또는 '기계적인' 기술로 남겨졌음은 물론이다. 이들에게도 변화가 찾아오

는 시기는 19세기와 20세기에 들어서서다. 이때까지만 해도 고급 예술high art과 저급 예술low art, 순수 미술fine arts과 응용 미술applied arts의 구분은 살아 있었다.

근대 공예 운동의 의의

미술 다음으로 저급 예술로부터 해방된 것은 19세기의 공예였다. 서구의 근대는 르네상스의 문화혁명(인문주의)에서 시작하여 16-17세기의 과학혁명(생물학, 화학, 물리학), 18-19세기의 정치혁명(시민혁명)과 산업혁명에 이르는 일련의 혁명적 과정으로 이뤄져 있다. 이러한 과정에서 예술도 혁명적 변화를 겪었다고 말할 수 있다. 한마디로 말하면 저급 예술(천박한 또는 기계적인 기술)에서 고급 예술로 가는 상승 과정이었으며, 선두 주자는 미술이었음을 앞 절에서 밝혔다. 그리고 남겨진 저급 예술low art, lesser art, applied art도 차례차례 신분 상승 또는 권리 회복이 이뤄진다. 근대 공예 운동Modern Craft Movement과 모던 디자인 운동Modern Design Movement이 바로 그러한 과정을 보여준다.

근대 공예 운동은 윌리엄 모리스의 미술공예운동The Arts and Crafts Movement과 야나기 무네요시의 민예운동民藝運動을

가리킨다. 영국은 세계 최초로 산업혁명을 이끌고 자본주의를 이룩한 만큼 산업화의 폐해와 자본주의의 모순도 가장 먼저 겪었다. 산업화는 자연 파괴와 열악한 노동 현실[44]을 초래했다. 이 부작용은 산업화에 대한 반발을 불러일으켰고, 이는 지나간 중세에 대한 향수와 낭만적인 동경을 낳았다. 모리스의 미술공예운동이 바로 그것이었다.

모리스는 산업화 초기에 드러난 기계 생산품의 조악함과 근대 자본주의의 노동 소외를 극복하기 위해서는 다시 중세로 돌아가 장인 노동의 기쁨을 되찾고 진정으로 아름다운 물건을 생산해야 한다고 주장했다. 따라서 미술공예운동은 근대산업과 기계 생산을 부정하고 전통적인 수공업과 공방 시스템을 되살리고자 했다. 그러기 위해서는 먼저 고급 예술과 저급 예술, 즉 미술과 공예 사이에 가로놓인 차별을 철폐하고 모든 예술의 목표를 인간 노동의 가치를 회복하고 생활을 아름답게 하는 데 두어야 한다고 생각했다. 그래서 모리스는 전시를 위한 감상용 미술, 즉 살롱 미술을 거부하고 모든 예술은 생활을 아름답게 하기 위해서만 존재해야 한다고 강조했다. 이것이 바로 생활예술, 즉 공예였다. 그리고 그러한 공예를 만드는 과정에서 느끼는 기쁨이야말로 진정한 예술이라고 주장했다. 이는 일찍이 서구 문화사와 예술사에서 볼수 없었던 혁명적인 예술의 정의, 다시 말해 '노동하는 과정

보론 | 디자인과 인문학의 어떤 만남

에서의 기쁨'이 아닐 수 없다. 이처럼 윌리엄 모리스는 자본주의 체제에 반대하는 19세기 사회주의사상 그리고 예술의 민주화와 생활화라는 반유미주의反唯美主義 사상을 하나로 결합해 생각했다.

그런가 하면 서구의 영향으로 동아시아에서 최초로 근대화를 시작한 일본은 동양과 서양, 전통과 근대, 수공업과 기계공업이라는 훨씬 더 복잡한 사회적, 문화적, 산업적 조건 속에 놓여 있었다. 그런 가운데 일본의 지식인들은 문명개화의 과제와 더불어 어떻게 일본적인 정체성을 확보할 것인가 하는 문제와 씨름했다. 대표적으로 각각 후쿠자와 유키치, 오카쿠라 덴신을 떠올려 볼 수 있다. 그리고 야나기 무네요시 역시 그런 사람 중 하나였다. 야나기는 미와 예술, 종교의 관점에서 동양의 전통과 서구의 근대를 조화시키는 문제에 대해서 고민했다.

메이지 시대에 세련된 서구적 교양을 습득한 근대 일본인인 야나기 무네요시는 처음에 톨스토이와 고흐 같은 서구 예술가들에게 매료되었다. 그러다가 나중에 조선의 예술을 만나면서 거의 종교적 개종에 가까운 미적 회심回心을 경험한다. 조선의 예술, 즉 민예[45] 속에서 동양적인 구극究極의 아름다움의 세계를 발견했기 때문이다. 미학자이자 종교철학자였던 야나기는 결국 민예에서 불교 미학으로 나아가고, 마침

내 미를 종교의 경지로까지 상승시킨다. 야나기는 이러한 이념을 바탕으로 민예운동을 전개하는데, 민예운동은 일본 내외에서 많은 호응을 얻었고 일본 현대 디자인에도 커다란 영향을 미쳤다.

이상에서 살펴본 것처럼 오랜 세월 동안 천민 장인의 기술로 존중받지 못한 공예는 일련의 근대 공예 운동을 통해서 이전에는 상상도 할 수 없을 정도로 '고귀한' 장르로 등극했다. 윌리엄 모리스는 공예를 근대 자본주의에서 노동의 소외를 극복할 대안이자 진정한 생활예술로 보았고, 야나기 무네요시는 공예를 '미의 왕국'을 건설할 도구로 간주했다. 어쩌면 공예의 종교화라고도 할 수 있다. 아마 역사상 공예가 이처럼 높게 평가된 시기는 전무후무할 것이다. 이러한 평가가 가능했던 것은 근대의 전환기에 공예에 대한 전격적인 재인식과 재평가가 이뤄졌기 때문이다.

한편 역사상 최고의 전성기를 구가하며 당시 세계의 공장이라고 불리던 영국과 비서구 세계에서 가장 먼저 근대화를 이루며 중국을 대신해 아시아의 새로운 강자로 떠오른 일본을 각기 대표하던 지식인들이 공예를 강조하며 중세로 돌아가자고 주장하고, 식민지의 공예에서 '무사無事의 미美'를 발견하면서 불국佛國의 정토淨土를 꿈꿨다는 내용은 지금 생각해 보면 시대착오적이라고 할 만큼 기이하게 느껴지는 것이

사실이다. 어떻게 그럴 수가 있었을까?

아마 이러한 현상에 대한 해석은 근대화라는 역사적 조건 속에서 이해해야 하지 않을까 싶다. 다시 말해서 모리스의 미술공예운동이나 야나기의 민예운동은 전반적인 반근대운동反近代運動이라는 흐름 속에서 봐야 한다는 것이다. 18세기 말의 산업화(산업혁명)와 19세기의 민주화(시민혁명)로 이어지는 서구의 근대화는 혁명적 영향력만큼이나 그에 대한 반작용을 불러일으켰는데, 사회적으로는 사회주의 운동, 미학적으로는 낭만주의 운동이 대표적이다. 그러니까 자본주의의 발전은 필연적으로 노동자계급을 발생시키고 노동자 중심의 세계관을 등장시키게 마련인데, 그것이 하나의 사상으로 구축된 것이 바로 사회주의 또는 공산주의다.

한편 근대의 합리주의에 반발하는 미적, 문화적 경향은 낭만주의라고 하는 커다란 미학 운동을 낳았다. 18세기 독일을 중심으로 대두한 낭만주의는 산업화, 합리화, 세속화되어가는 근대사회가 배제한 가치들, 즉 감성과 상상력, 정신적 초월과 고결함 등을 지키고자 하는 움직임이었다. 그리하여 낭만주의는 산업과 자본이 약속하는 세속적이고 합리적인 세계에서는 찾을 수 없는 가치들을 철학과 예술을 통해서 보상받고자 했다. 괴테의 문학, 셸링의 예술철학, 들라크루아의 회화 등이 그렇다.

그러니까 크게 보면 낭만주의는 합리주의적 근대에 대한 반작용과 보상, 달리 말하면 균형 찾기였다고 말할 수 있다. 우리는 근대적인 생산방식과 소외된 노동에 저항했던 근대 공예 운동 역시 이와 궤를 같이한다고 보아야 한다. 결국 모리스와 야나기의 중세주의(장인 노동)와 민중주의(민예) 역시 예술적 낭만주의의 일종이었다. 중세주의, 민중주의, 낭만주의는 근대에 반발한다는 점에서 모두 형제인 셈이다. 그리고 근대 공예 운동이 보여준 인문주의적 가치 역시 같은 종류다.

모던 디자인의 이념과 실천

근대 공예 운동의 이념은 모던 디자인으로 이어진다. 르네상스 시대에 이미 인문학으로 상승한 미술, 그리고 19세기에 와서 산업 문화의 대안으로까지 인정받은 공예. 이제 남은 것은 디자인이다. 20세기에 들어오면서 디자인은 산업사회에서의 노동과 예술, 생산과 생활을 통합하는 조형적 실천으로서, 중요한 사회 문화적 가치를 인정받는다. 아니, 이를 통해서 비로소 진정한 의미의 디자인이 등장한다.

모던 디자인은 20세기 초에 등장한 새로운 조형적 기획이었다. 모던 디자인은 근대 공예 운동의 이념, 즉 예술의 민

주화와 생활화를 사상적 기반으로 삼았지만 중세적인 공예 운동이 아닌 현대적인 생산 체제를 바탕으로 삼은 디자인 운동이었다. 모던 디자인은 합리주의적 조형 운동으로서 생산의 합리성과 조형의 합리성을 일치시키고자 했고, 이는 '미와 기능의 일치'를 주창하는 기능주의functionalism 이론으로 정식화됐다. 모던 디자인은 서구 산업사회가 낳은 최초의 체계적이고 거시적인 디자인 담론이자 운동이었던 것이다.

모던 디자인의 합리성은 생산과 조형적 차원을 넘어서 사회적 차원으로 확대해 갔다. 합리적인 조형을 통해 이상적인 환경을 구축하고, 그러한 환경으로 완벽하고 이상적인 사회를 만들고자 하는 일종의 사회공학social engineering이자 유토피아 기획이었다.[46] 근대 공예 운동이 중세를 향한 낭만적이고 민중적인 열정이었다면 모던 디자인 운동은 근대 산업 사회에 기반한 합리주의적인 기획이었다.

하지만 바우하우스로 대표되는 모던 디자인 운동은 20세기 중반을 거치면서 동력을 잃고 소멸해 갔다. 첫 번째 이유는 파시즘의 등장과 세계대전 발발이고, 두 번째 이유는 세계대전 이후에 대두한 대중 소비사회다. 모던 디자인의 합리성은 파시즘의 비합리성과 대중 소비사회의 풍요 속에서 설 자리를 잃었던 것이다. 그리하여 20세기 후반에는 모던 디자인을 넘어서는 포스트모던 디자인이 대두한다.[47]

현대 디자인과 인문학적 문제의식

오늘날 디자인이라는 단어는 어딘지 세련되고 고급스러운 느낌을 준다. 디자인 가구에서 디자인 부동산, 심지어 디자이너 호텔까지 있으니까 말이다. 이러한 디자인이 인문학과 만나면 어떻게 될까. 디자인의 세련됨과 인문학의 우아함이 만나 세련되면서도 우아한 디자인 인문학이 탄생할 수 있을까. 디자인과 인문학이 만난다면 주로 어떤 층위에서 그 만남이 이뤄질 수 있을까. 오늘날 인문학은 그 자체로서도 상품이 되는 시대이니만큼 디자인과 인문학도 그런 층위에서 쉽게 만날 수 있을지 모른다.

물론 오늘날 인문학은 더 이상 과거의 인문학이 아니다. 현대로 오면서 사회 자체가 민주화, 대중화되었듯이 인문학도 점차 민주화, 대중화되었다. 인문학은 더 이상 지배층의 전유물이 아니다. 마음만 먹으면 누구든지 인문학을 배울 수 있다. 물론 오늘날에도 인문학에 접근하기 위해서는 어느 정도 여유가 있어야 하는 것은 사실이지만 더 이상 과거와 같은 경계나 차별은 없다. 'OO과 인문학의 만남' 같은 말이 유행하듯이 이제는 어떤 지식과 기술도 인문학과 만날 수 있다. 음식 인문학, 패션 인문학, 냄새 인문학도 얼마든지 가능하다. 그러므로 디자인 인문학도 불가능하지 않다.

그런데 오늘날 디자인과 인문학의 만남은 교양 상품의 성격보다는 탈근대 사상의 조류와 결합하는 경우가 많다. 그러니까 생태, 환경, 재난 구호, 제3세계, 장애인 등 소외된 사람들을 위한 디자인이나 기타 탈물질적 가치들 말이다. 아마도 이러한 접근의 원조는 미국의 디자인 교육자 빅터 파파넥이 아닐까 싶다. 파파넥은 『인간을 위한 디자인』[48]에서 이른바 대안적 디자인alternative design을 주장했다. 대안적 디자인은 전체적으로 반소비주의적이며 탈물질적인 성격을 띤다. 파파넥이 정면으로 비판하는 대상은 현대의 소비주의 디자인인데, 이러한 소비주의야말로 근대 산업사회가 고도로 발달한 결과로서 등장한 것이다. 그에 반해 바우하우스로 대표되는 모던 디자인은 엄격한 합리주의에 기반한 청교도적이고 금욕주의적인 디자인이었다. 파파넥은 이러한 모던 디자인의 정신으로 돌아가야 한다고 말한다. 하지만 과연 그것이 가능할까.

앞에서도 말했지만 모던 디자인에서 소비주의 디자인으로의 이행은 이른바 풍요한 사회The Affluent Society[49]의 등장으로 발생한 불가피한 현상이었다. 그러니까 모던 디자인의 합리주의와 소비사회의 욕망을 추구하는 디자인은 전혀 다른 경향이지만 그 또한 근대 산업사회의 발전이 가져온 필연적 결과라는 점에서 결코 무관하지 않다. 이렇게 후기 자본주의

로 오면서 탈근대주의가 대두하고 디자인도 과거에는 생각할 수 없을 만큼 다양한 의제와 결합했다. 이는 달리 말하면 글로벌 자본주의가 낳은 문제들, 예컨대 자연 파괴, 자원 고갈, 생태 환경, 빈부 격차 등이다. 이렇듯 오늘날 디자인은 인간이 만든 환경man-made world 전체가 초래하는 문제들, 즉 다양한 인문학적 문제들과 만난다.

그런 점에서 서구의 탈근대주의가 근대에 대한 성찰로서의 '성찰적 근대성'이듯이, 포스트모던 디자인도 합리주의에서 소비주의까지 포함하는 모던 디자인을 넘어서려는 어떤 시도일 수 있다. 20세기 초의 모던 디자인이 19세기의 근대 공예 운동이 추구한 인간주의적 가치인 노동 소외의 극복과 삶과 예술의 일치를 계승하여 산업사회라는 현실에서 실현하고자 시도했다면, 포스트모던 디자인은 산업사회의 가치 자체에 대한 성찰과 대안적 삶의 가치를 추구한다고 말할 수 있다. 이처럼 르네상스 시대의 미술 '이후'의 공예와 디자인은 비록 다른 방식이기는 하지만 나름대로 현대의 인문학적 가치들과 접목돼 왔음을 알 수 있다. 우리가 디자인 역사 속에서 인문학을 이야기한다는 것은 이런 관점일 수밖에 없다.

그렇다면 마지막으로, 이 글의 서두에서 언급한 '착한 디자인' 같은 현상은 어떻게 봐야 할까. 이는 매우 한국적인 맥락에서 이해해야 할 것 같다. 사실 '착한 디자인'에서 말하

는 '착한'이란 한국인의 도덕주의가 낳은 관용어라고 생각한다.[50] 무엇보다도 '착한 디자인'은 실제로 착하지 않다. 그리고 디자인에 '착한'이라는 개념을 붙이는 것은 일종의 범주 착오다. 처음에 언급한 생태와 공정 등의 탈근대적 가치들을 인문학적 지평에서 사유하지 않고 '착한 디자인'이라는 도덕주의적 구호 속에 묶어버리는 것이야말로 가장 반인문학적인 행위라고 할 수 있다. 디자인 인문학은 도덕주의를 넘어선 인문학적 문제의식과 교양으로만 가능하다. 그런 점에서 '착한 디자인'은 사이비 인문학적 개념이다. 한국 디자인에도 인문학이 있을 수 있다면 바로 그러한 사이비 인문학적 문제를 넘어서는 지점에서 찾을 수 있을 것이다.

주석

1 루이스 멈포드, 『예술과 기술』, 김문환 옮김, 을유문화사, 1975, 7쪽.

2 흥미롭게도 '알다'라는 말은 일본어로 '와카루分かる'인데, 이는 말 그대로 쪼갠다는 뜻이다.

3 아돌프 로스, 『장식과 범죄』, 이미선 옮김, 민음사, 2021.

4 국내에는 다음 책의 한 꼭지로 소개되었다. 할 포스터, 「디자인과 범죄」, 『디자인과 범죄 그리고 그에 덧붙인 혹평들』, 이정우, 손희경 옮김, 시지락, 2006.

5 로버트 벤투리, 데니스 스콧 브라운, 스티븐 아이즈너, 『라스베이거스의 교훈』, 이상원 옮김, 청하, 2017.

6 기 본지페, 『인터페이스: 디자인에 대한 새로운 접근』, 박해천 옮김, 시공사, 2003, 47쪽.

7 모더니스트들이 생각한 가장 순수한 조형적 요소란 결국 고전적인 기하학으로부터 나온 것인데, 점, 선, 면, 원, 삼각형, 사각형, 수직선, 수평선, 빨강, 파랑, 노랑 등이다.

8 '구체적 유토피아'란 원래 철학자 에른스트 블로흐의 개념이지만 여기에서는 가시적 형태를 띤다는 의미로 사용한다.

9 디자인 이론가인 토머스 미첼은 모던 디자인으로부터 포스트모던 디자인으로의 이행을 '형태로부터 경험으로from form to experience'의

변화로 설명한다. 토머스 미첼, 『다시 디자인이란 무엇인가 1, 2』, 한영기 옮김, 도서출판청람, 1996.

10 울리히 벡, 『위험사회: 새로운 근대(성)을 향하여』, 홍성태 옮김, 새물결, 2006.

11 아무거나 손에 닿는 대로 이용하는 기술과 능력.

12 되는 대로의 임시변통과 즉흥 제작의 기술을 가리킨다. 찰스 젠크스, 네이선 실버, 『애드호키즘: 임시변통과 즉석 제작의 미학』, 김정혜, 이재희 옮김, 현실문화, 2016.

13 빅터 파파넥, 『인간을 위한 디자인』(개정판), 현용순, 조재경 옮김, 미진사, 2009.

14 황지우, 「살찐 소파에 대한 일기」, 『어느 날 나는 흐린 酒店에 앉아 있을 거다』, 문학과지성사, 1998.

15 김정운, 『일본 열광: 문화심리학자 김정운의 도쿄 일기&읽기』, 프로네시스(웅진), 2007, 309쪽.

16 에른스트 H. 곰브리치, 『서양미술사』 상권, 최민 옮김, 열화당, 1977, 13쪽.

17 에이드리언 포티, 『욕망의 사물, 디자인의 사회사』, 허보윤 옮김, 일빛, 2004, 18쪽.

18 볼프강 F. 하우크, 『상품미학비판』, 이론과실천, 1991.

19 미셸 푸코, 『말과 사물』, 이규현 옮김, 민음사, 2012.

20 최춘웅, 「빼앗긴 건축의 미래」, 《건축평단》, 2015년 여름 호.

21 이상헌, 『대한민국에 건축은 없다: 한국건축의 새로운 타이폴로지 찾기』, 효형출판, 2013.

22 당시 일민미술관 전시를 보도한 국내 일간지 기사의 제목들에서 그런 심리를 잘 읽을 수 있다. "그는 조선을 사랑했나."(《한겨레》, 2013. 5. 30.), "그가 조선을 사랑하기만 했나요?"(《조선일보》, 2013. 5. 28.) 최 범, 「야나기 무네요시를 대하는 우리의 자세」, 『공예를 생각한다』, 안그라픽스, 2017, 121쪽.

23 니콜라우스 페브스너, 『모던 디자인의 선구자들: 윌리엄 모리스에서 발터 그로피우스까지』, 안영진, 권재식, 김장훈 옮김, 비즈앤비즈, 2013.

24 한스 M. 빙글러, 『바우하우스』, 김윤수 옮김, 미진사, 1978.

25 톰 울프, 『바우하우스로부터 오늘의 건축으로』, 이현호 옮김, 태림문화사, 1990.

26 도미야마 다에코, 『해방의 미학』, 이현강 옮김, 도서출판한울, 1985.

27 질리언 네일러, 『바우하우스』, 이용익 옮김, 신도출판사, 1980.

28 김종균 외, 『바우하우스』, 안그라픽스, 2019.

29 헬레나 노르베리호지, 『오래된 미래: 라다크로부터 배우다』, 양희승 옮김, 중앙북스, 2007.

30 최 범, 「디자이너 또는 노동의 미학」, 『한국 디자인을 보는 눈』, 안그라픽스, 2006.

31 김 근, 『예禮란 무엇인가: SNS 시대를 이해하기 위한 창』, 서강대학교출판부, 2012.

32 아돌프 로스, 『장식과 범죄』, 이미선 옮김, 민음사, 2021.

33 에이드리언 포터, 『욕망의 사물, 디자인의 사회사』, 허보윤 옮김,

일빛, 2004, 17쪽.

34 kalokagathia는 그리스어로 미美을 뜻하는 kalos와 선善을 뜻하는
 agathia의 합성어로서 미와 선이 하나임을 의미한다.

35 김상규, 『착한디자인』, 안그라픽스, 2013, 5쪽. 2018년에 『디자인
 과 도덕』(안그라픽스)으로 개정, 출판되었다.

36 나는 나중에 이 문제를 한국인의 도덕주의라는 관점에서 설명할
 것이다. 하지만 일단 여기에서는 보편적인 차원에서 윤리적인 접
 근을 하기로 한다.

37 문학, 역사, 철학을 일컫는 말. 동양에서 전통적으로 인문학을 가
 리키는 용어로 사용되었다.

38 서양 고대의 인문학은 문법, 수사학, 논리학, 대수학, 기하학, 천
 문학, 음악이라는 총 일곱 가지 과목으로 구성됐는데, 앞의 세 과
 목(문법, 수사학, 논리학)은 3학trivium이라 불렸고 뒤의 네 과목
 (대수학, 기하학, 천문학, 음악)은 4과quadrivium라 불렀다.

39 조선시대 천문도인 〈천상열차분야지도天象列次分野之圖〉는 조선 개
 국의 정당성을 알리기 위해서 제작된 것으로, 그 정교함으로 볼
 때 당시 과학적 지식이 이미 상당했음을 알 수 있다.

40 미국의 교육자 얼 쇼리스가 시작한 프로그램. 그는 노숙자와 함
 께 철학을 이야기하는 '클레멘트 코스'를 열어 화제였는데, 한국
 을 비롯한 세계 곳곳에서 시도된 바가 있다.

41 정확하게 말하면 '디세뇨의 기술들arti del disegno'이라고 불렸다.
 단수(ars)가 아닌 복수(arti)인 이유는 회화pittura, 조각sculttura, 건
 축architettura을 합쳐서 지칭했기 때문이다. 르네상스의 '디세뇨'

개념에 대해서는 다음을 참조하라. 앤서니 블런트, 『이탈리아 르네상스 미술론』, 조향순 옮김, 미진사, 1990.

42 르네상스 시대의 디세뇨와 오늘날 디자인의 공통점은 계획이라는 정신적 측면을 강조하는 것이다.

43 인문학은 인간의 근원적인 문제를 다룬다는 점에서 humanities라고도 불린다. 오늘날 영어로 'arts & humanities'라고 하면 예술과 학문을 함께 일컫는 것으로, liberal arts와 동의어로 사용된다.

44 프리드리히 엥겔스가 쓴 『영국 노동계급의 상황』(1845)에 당시 영국 노동자의 비참한 현실이 잘 묘사되어 있다. 국내에는 다음 책으로 번역되었다. 프리드리히 엥겔스, 『영국 노동계급의 상황』, 이재만 옮김, 라티오, 2014.

45 민예는 야나기가 만든 말로, '민중적 공예'의 약자다. 야나기는 공예를 귀족적 공예와 민중적 공예로 구분하면서 민예야말로 진정한 공예라고 주장했다.

46 최 범, 「유토피아 조형 사상 연구」, 홍익대학교 석사 논문, 1991.

47 김민수, 『모던 디자인 비평』, 안그라픽스, 1994.

48 빅터 파파넥, 『인간을 위한 디자인』(개정판), 현용순, 조재경 옮김, 미진사, 2009.

49 존 케네스 갤브레이스, 『풍요한 사회』, 노택선 옮김, 신상민 감수, 한국경제신문, 2006.

50 일본 철학자 오구라 기조가 『한국은 하나의 철학이다: 리理와 기氣로 해석한 한국 사회』(조성환 옮김, 모시는사람들, 2017.)에서 말한 한국인의 도덕 지향성과 같다. 한국인에게 도덕은 윤리적인

차원을 넘어서 현실적인 지배 전략과 밀접하게 관련한다. 즉 도덕적인 자(군자)의 무無도덕적인 자(소인)에 대한 지배를 정당화한 성리학적 전통과 관련한다. '착한 디자인' 또한 이러한 구조와 무관하지 않다.

글 출처

1. 디자인과 문화

____ 〈지리산 프로젝트 2015: '우주산책'〉, 학술 심포지엄, 2015년 10월 3일.

____ 「20세기 디자인 아포리즘은 아직 유효한가?」, 월간 《젠틀맨》, 2014년 2월 호.

____ 현대디자인의 생태학: 인터페이스 또는 피부로서의 디자인」, 《인문 360도》, 2018년 1월 4일.

____ 「유토피아로부터의 탈출: '야생적 사고'와 디자인의 모험」, 《인문 360도》, 2017년 11월 14일.

____ 「앉으면 높고 서면 낮은 것은 천장만이 아니다」, 《중앙일보》, 2019년 1월 31일.

2. 디자인과 사회

____ 「일하는 의자, 쉬는 의자, 생각하는 의자」, 《인문 360도》, 2017년 8월 22일.

____ 「장난감을 디자인할 것인가, 놀이를 디자인할 것인가」, 《인문 360도》, 2017년 9월 12일.

____ 「라디오 속의 난쟁이를 어떻게 보여줄 것인가」, 《인문 360도》,

2018년 3월 3일.

____ 「어떤 진짜 간판 분류법」, 월간 《비스컴》, 2011년 3월 호.

____ 「디자인, 배치는 권력이다」, 《중앙일보》, 2019년 3월 28일.

3. 디자인과 역사

____ 「역사의 수레바퀴와 개인의 수레바퀴 사이에서」, 《건축평단》, 2018년 봄 호.

____ 「'문화적 기억'의 두 방향: 창조적 자산인가 기념품인가」, 《인문 360도》, 2017년 10월 17일.

____ 「바우하우스는 어떻게 역사가 되었나: 백주년을 맞은 모던 디자인의 중심 바우하우스」, 《인문 360도》, 2019년 4월 15일.

____ 「복고의 계보학: '네오'-'레트로'-'뉴트로'(?): 복고가 되는 오늘을 사는 우리」, 《인문 360도》, 2019년 3월 4일.

____ 「한복 입기는 놀이… '제멋대로' 입어야 한복이 산다」, 《중앙일보》, 2018년 3월 18일.

4. 디자인과 윤리

____ 「죽이는 디자인, 살리는 디자인: 대중소비사회에서 디자인의 역할」, 《인문 360도》, 2018년 11월 15일.

____ 「디자이너의 자존감, 과대망상과 자괴감 사이에서: 서양 디자이너와 한국 디자이너의 초상」, 《인문 360도》, 2017년 12월 12일.

____ 「신분과 장식: '관계의 감옥'과 '예(禮)' 디자인 비판: 전통에 대한 급진적 재해석을 위하여」, 《인문 360도》, 2018년 2월 6일.

_____ 「재난 상황에서 디자인의 역할을 묻다: 타자의 미학인가? 타자의 윤리학인가?」, 《인문 360도》, 2018년 8월 6일.

_____ 「태도가 디자인이 될 때: 아킬레 카스틸리오니의 경우」, 《중앙일보》, 2020년 3월 5일.

이미지 출처

17 https://commons.wikimedia.org/wiki/File:Vitruvian.jpg

25 https://commons.wikimedia.org/wiki/File:Casa_Steiner_-_Foto_Fachada_
 Trasera.jpg

29 https://commons.wikimedia.org/wiki/File:Farnsworth_House_by_Mies_Van_
 Der_Rohe_-_exterior-6.jpg

31 https://commons.wikimedia.org/wiki/File:Venturi_Guild_House.jpg

41 https://commons.wikimedia.org/wiki/File:HfGUlmbuilding.jpg

45 https://www.flickr.com/photos/atelier_flir/1110609780

63 https://www.cassina.com/ww/en/products/lc4-noire-durable.html#004-lc4-noire-
 durable_251419

65 https://www.droog.com/projects/tree-trunk-bench-by-jurgen-bey/

71 https://shop.bauhaus-movement.com/bauhaus-bauspiel/

73 https://commons.wikimedia.org/wiki/File:Fidget_Cube_Kickstarter_-_5.jpg

79 https://commons.wikimedia.org/wiki/File:Daniel_weil_per_parenthesis,_bag_
 radio,_1983_(triennale_design_museum).jpg

81 https://artsandculture.google.com/asset/gold-star-a-501-the-first-radio-assembled-
 in-korea-gold-star/XAFGiJy6ZGCqYQ?hl=ko

91 https://pxhere.com/ko/photo/1381490

99 https://commons.wikimedia.org/wiki/File:Mark_V_Tank_(6264956888).jpg

109 https://www.eanrnc.com/works/433659

117 https://commons.wikimedia.org/wiki/File:Muneyoshi_Yanagi_by_Shigeru_
 Tamura.jpg

127 https://commons.wikimedia.org/wiki/File:6265_Dessau.JPG

141 https://seoul.designfestival.co.kr/festival/sdf-2018/

147 https://commons.wikimedia.org/wiki/File:Geunjeongmun_Gate_and_Corridor_
of_Gyeongbokgung_Palace.jpg

149 https://commons.wikimedia.org/wiki/File:Gyeongbokgung_Hanbok_12_
(32269591293).jpg?uselang=ko

161 https://www.museum.go.kr/site/main/relic/search/view?relicId=188010

169 https://www.raymondloewy.com/about/photos/

179 https://www.flickr.com/photos/golbenge/21089762805

181 https://gongu.copyright.or.kr/gongu/wrt/wrt/view.do?wrtSn=13216343&menu
No=200018

187 https://www.flickr.com/photos/36461985@N08/14408003728

197 https://mdesign.designhouse.co.kr/article/article_view/106/80806